黑女孩
NEGRINHA

NEGRINHA

Jean-Christophe Camus
尚-克里斯多夫·卡謬／著

Olivier Tallec
奧利維耶·塔列克／繪

周伶芝／譯

Gallimard

黑女孩
Negrinha

PaperFilm 視覺文學　FC2015

作者：尚 - 克里斯多夫‧卡謬（Jean-Christophe Camus）
繪者：奧利維耶‧塔列克（Olivier Tallec）／譯者：周伶芝
選書‧策劃：鄭衍偉（Paper Film Festival 紙映企劃）
編輯：陳怡君／封面設計：馮議徹／排版：漾格科技股份有限公司
行銷企劃：蔡宛玲、陳彩玉、陳玫潾
編輯總監：劉麗真／總經理：陳逸瑛

發行人：涂玉雲／出版：臉譜出版
發行：英屬蓋曼群島商家庭傳媒股份有限公司城邦分公司
台北市中山區民生東路二段 141 號 11 樓
客服專線：02-25007718；25007719
24 小時傳真專線：02-25001990；25001991
服務時間：週一至週五上午 09:30-12:00；下午 13:30-17:00
劃撥帳號：19863813 戶名：書虫股份有限公司
讀者服務信箱：service@readingclub.com.tw
城邦網址：http://www.cite.com.tw

香港發行所：城邦（香港）出版集團有限公司
香港灣仔駱克道 193 號東超商業中心 1 樓
電話：852-25086231 或 25086217　傳真：852-25789337
電子信箱：hkcite@biznetvigator.com

新馬發行所：城邦（新、馬）出版集團
Cite（M）Sdn. Bhd.（458372U）
41, Jalan Radin Anum, Bandar Baru Sri Petaling, 57000 Kuala Lumpur, Malaysia.
電話：603-90578822　傳真：603-90576622
電子信箱：cite@cite.com.my

ISBN: 978-986-235-494-0
版權所有‧翻印必究（Printed in Taiwan）
（本書如有缺頁、破損、倒裝，請寄回更換）

初版一刷：2016 年 2 月
售價：300 元

序

　　獨特的社會結構，使今日的巴西受到世界許多國家的重視，它是媒體感興趣的報導題材、學院裡的研究主題、政治思想的實驗室、藝術創作的靈感和人民所讚賞的對象。這個多種族、多元文化的社會，在歐洲殖民歷史的大框架下成形，並往大框架外發展，人們要是對後殖民和後工業文化感興趣，更會對巴西的未來有遠大期待。巴西在現代舊共和政府與民主化運動，以及公民社會轉型的無政府自發主義之間，已成功取得了一個關鍵、合宜的平衡。二十一世紀的巴西如同一個未曾出現過的文明之子，它擁有新的人文形貌。或許，更貼切地說，如今的巴西是一個有利於後人文主義發展的時代。

　　我們都知道，法國受這個實驗文明吸引，這就是巴西，錯綜混雜且獨特，從殖民時代初期一直到今日皆是如此。在我國歷史上，曾經有過

幾次動盪時刻，而法國總是願意展開雙臂接納我們，這已然說明了巴西文化的吸引力。相較其他國家，法國本身的文化已如此豐富並影響現代文化甚鉅，然而，它始終關注著這個承襲自美洲非裔與印第安人歷史文化的地區。巴西的特色，令它向來能在法國找到觀察者。

現在，向法語讀者展現的《黑女孩》，即是一個「混種」作品，標記巴西式的多種族生活，它將被法國和全世界認識。本書其中一位作者，自己就是在法國這片講究生命本體論的土地上，試著融合並延續巴西的血肉與靈魂。這本書在本質上也同時是「現代文學－漫畫－法國／巴西敘事」的混種類型。若是拓寬「混種」一詞的詞義，這個由各個家庭交織而成的大家族卡利歐卡（carioque）[1]故事，也同時說明了一個想像中的「混種」敘事：一個為多元種族、宗教與文化而生的家族之女。

故事裡的主角其實就是在巴西路上來來往往的人們，從他們被發現的那一刻直到今日都是。

吉貝托・吉爾

世界知名的音樂家、歌手與作曲家

曾於 2003~2008 年間擔任巴西文化部長

註1：carioque是指涉里約熱內盧的居民生活風貌。

紀念我的祖母歐荻拉（Odila）
獻給我的父母露爾戴絲（Lourdès）和馬歇爾（Marcel）

COM TODO MEU AMOR E COM SAUDADE
（葡萄牙文：以我所有的愛和鄉愁）

尚-克里斯多夫‧卡謬

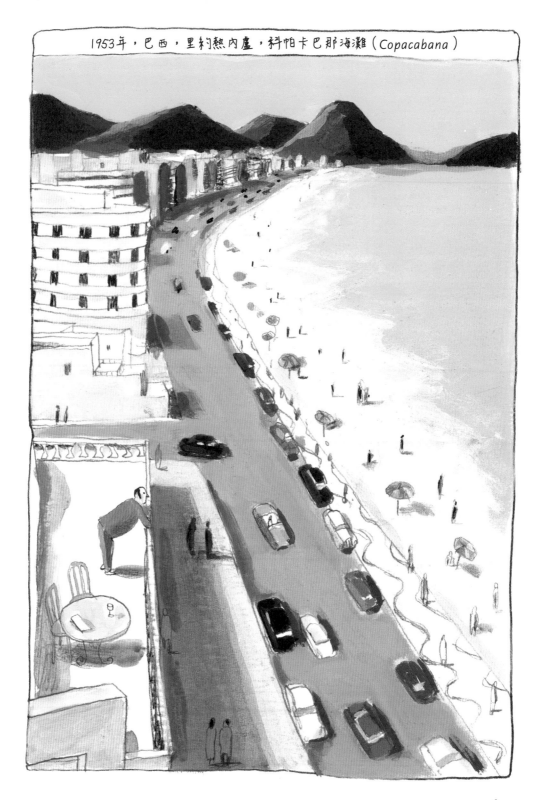

1953年，巴西，里約熱內盧，科帕卡巴那海灘（Copacabana）

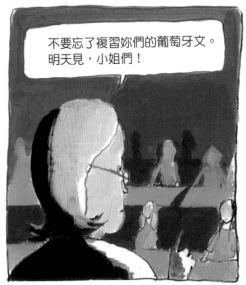

不要忘了複習妳們的葡萄牙文。
明天見，小姐們！

再見，老師！

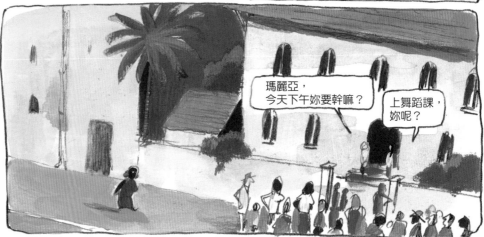

瑪麗亞，
今天下午妳要幹嘛？

上舞蹈課，
妳呢？

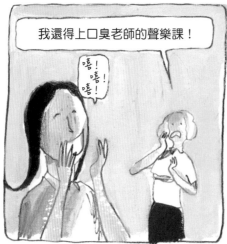

我還得上口臭老師的聲樂課！

嘻！
嘻！
嘻！

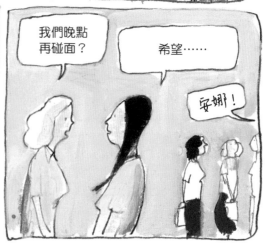

我們晚點
再碰面？

希望……

安娜！

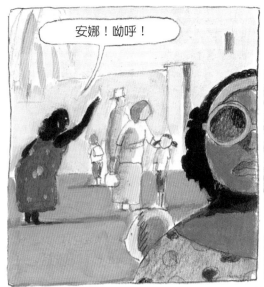

安娜！呦呼！

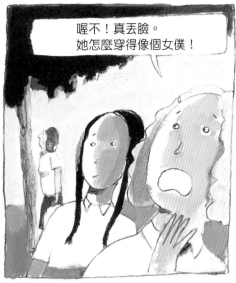

喔不！真丟臉。
她怎麼穿得像個女僕！

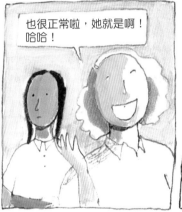

也很正常啦，她就是啊！
哈哈！

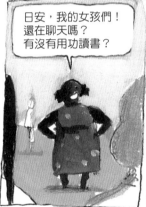

日安，我的女孩們！
還在聊天嗎？
有沒有用功讀書？

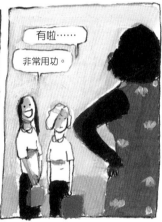

有啦……

非常用功。

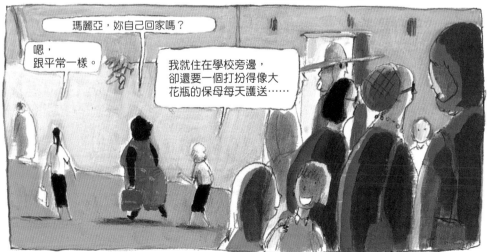

瑪麗亞，妳自己回家嗎？

嗯，
跟平常一樣。

我就住在學校旁邊，
卻還要一個打扮得像大
花瓶的保母每天護送……

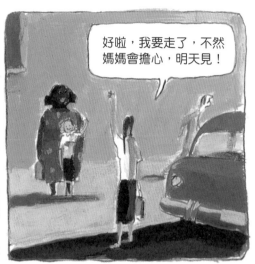

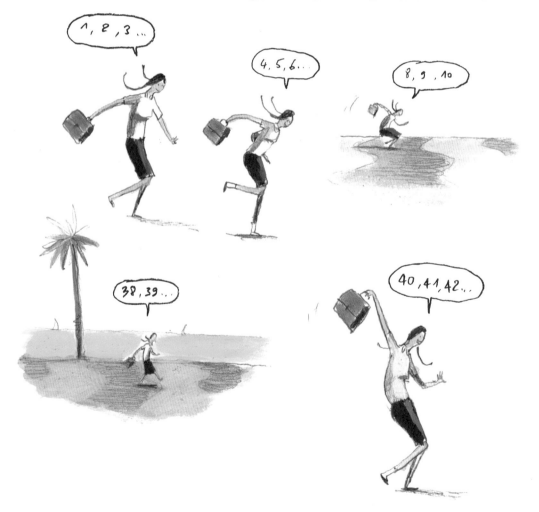

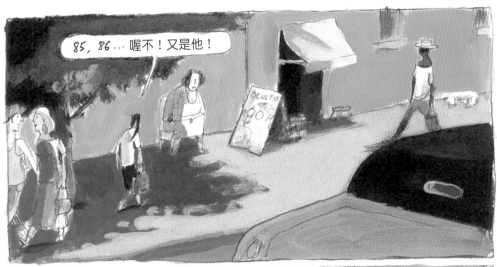

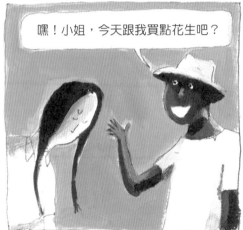

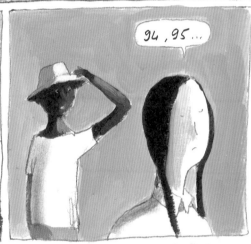

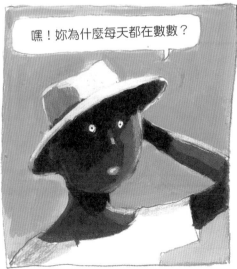

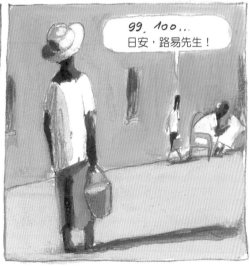

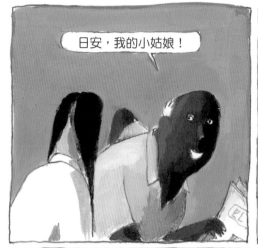
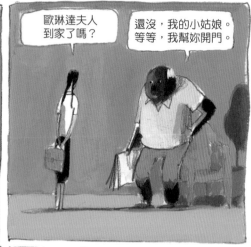
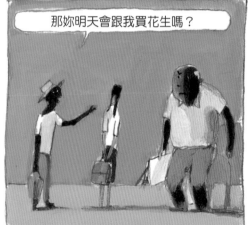
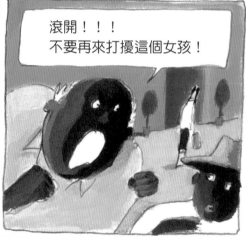
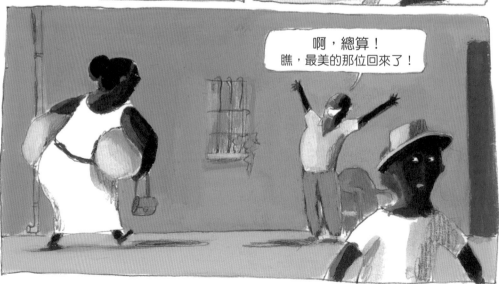

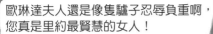

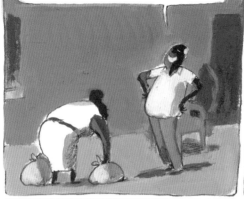

歐琳達夫人還是像隻驢子忍辱負重啊，您真是里約最賢慧的女人！

嘿嘿！可惡的路易，老是這樣甜言蜜語！果然是卡利歐卡人！

而您呢，是真金不換的女神。都交給我搬吧！

謝謝！

到了…… 和您一起總是很愉快。啊，剛剛忘了說，瑪麗亞已經到家了。

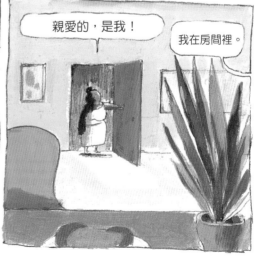

親愛的，是我！

我在房間裡。

15

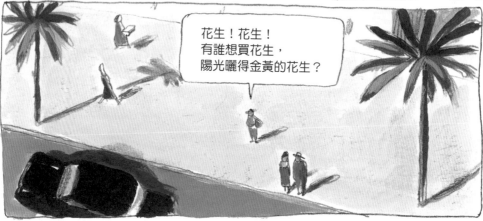

花生！花生！
有誰想買花生，
陽光曬得金黃的花生？

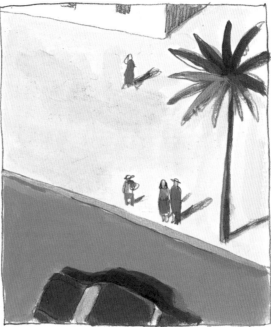

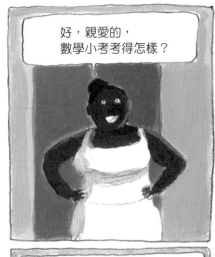

好，親愛的，
數學小考考得怎樣？

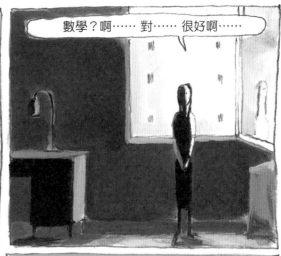

數學？啊⋯⋯ 對⋯⋯ 很好啊⋯⋯

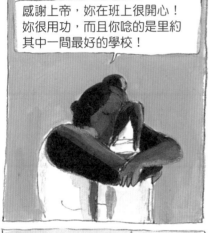

感謝上帝，妳在班上很開心！
妳很用功，而且你唸的是里約
其中一間最好的學校！

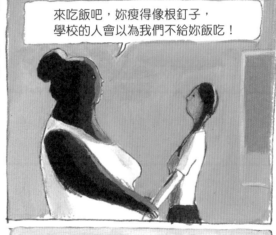

來吃飯吧，妳瘦得像根釘子，
學校的人會以為我們不給妳飯吃！

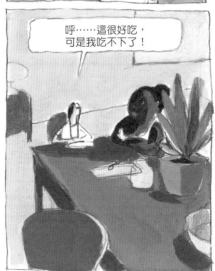

呼⋯⋯這很好吃，
可是我吃不下了！

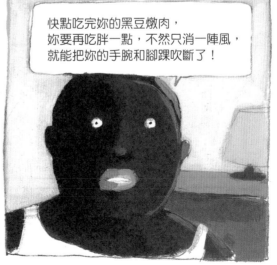

快點吃完妳的黑豆燉肉，
妳要再吃胖一點，不然只消一陣風，
就能把妳的手腕和腳踝吹斷了！

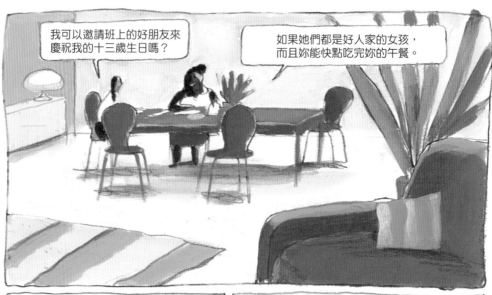

我可以邀請班上的好朋友來慶祝我的十三歲生日嗎？

如果她們都是好人家的女孩，而且妳能快點吃完妳的午餐。

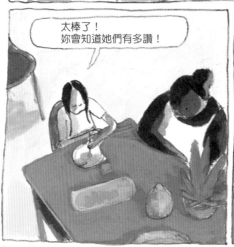

太棒了！妳會知道她們有多讚！

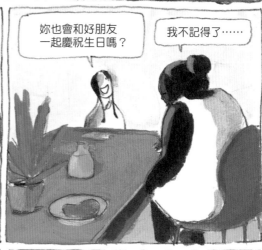

妳也會和好朋友一起慶祝生日嗎？

我不記得了……

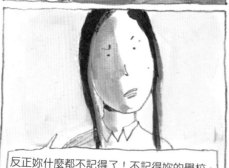

反正妳什麼都不記得了！不記得妳的學校、妳的朋友，也不記得妳的家人。
什麼都不記得…… 妳甚至不識字。
話說回來…… 這不是很奇怪嗎？

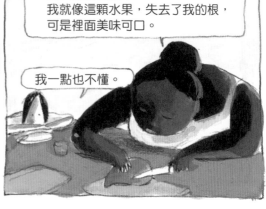

人生就是這樣！
我就像這顆水果，失去了我的根，可是裡面美味可口。

我一點也不懂。

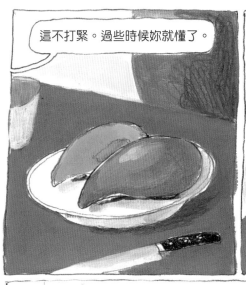

這不打緊。過些時候妳就懂了。

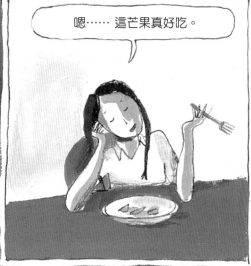

嗯……這芒果真好吃。

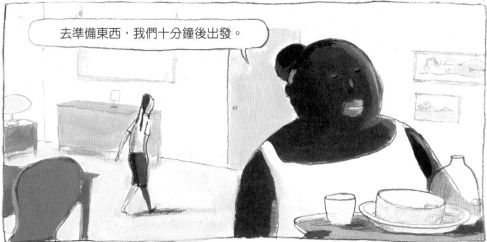

去準備東西，我們十分鐘後出發。

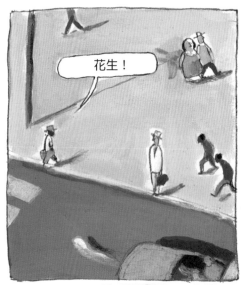

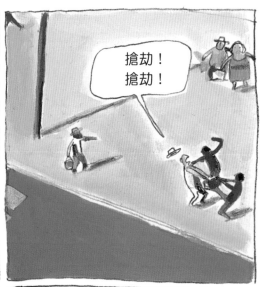

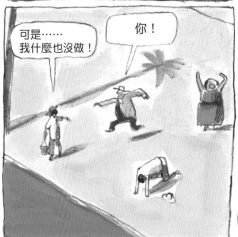

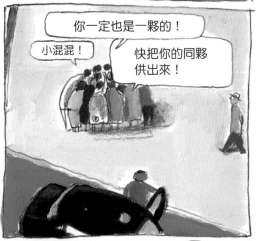

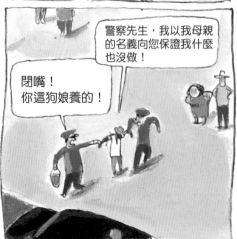

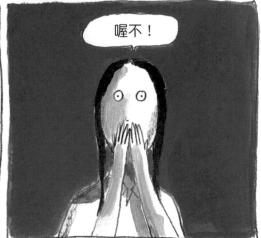

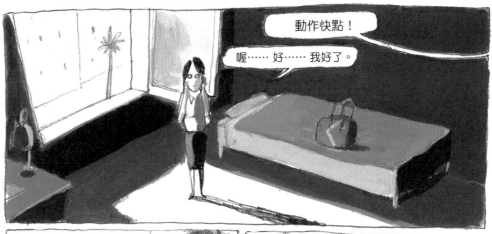

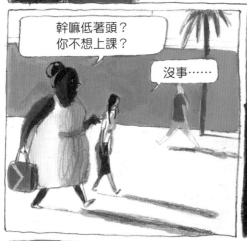

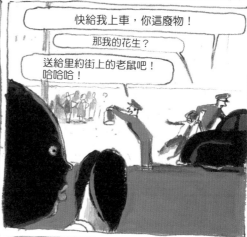

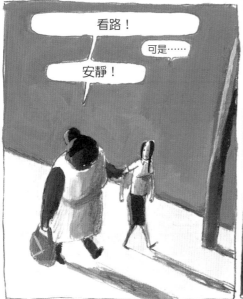

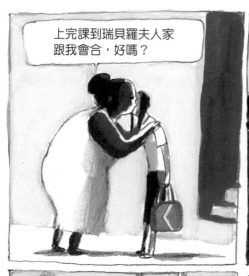

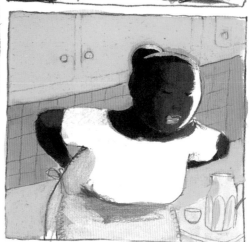

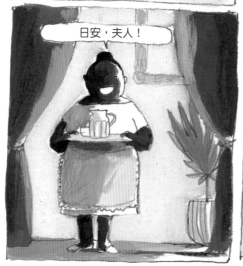

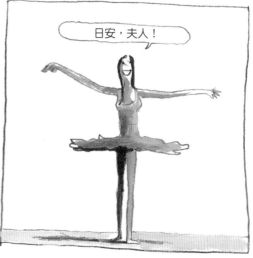

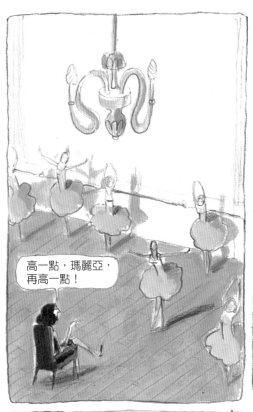

高一點，瑪麗亞，
再高一點！

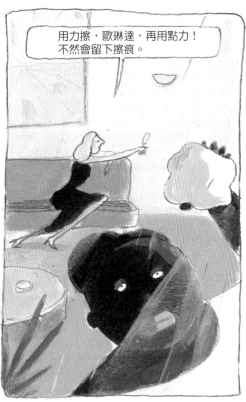

用力擦，歐琳達，再用點力！
不然會留下擦痕。

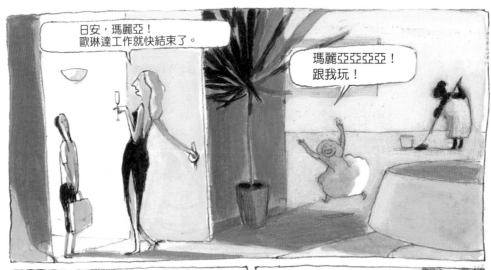

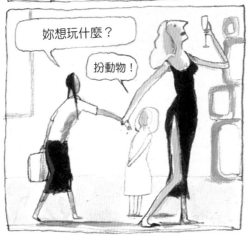

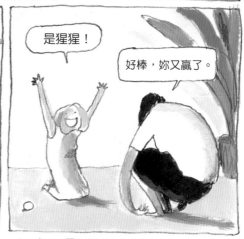

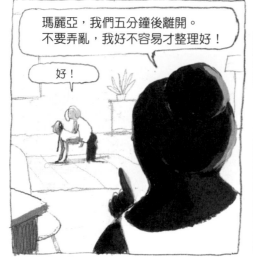

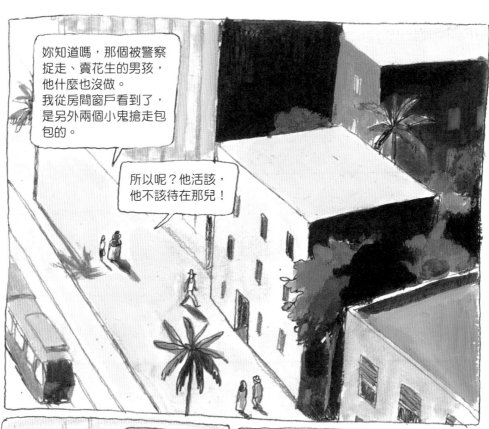

妳知道嗎，那個被警察捉走、賣花生的男孩，他什麼也沒做。我從房間窗戶看到了，是另外兩個小鬼搶走包包的。

所以呢？他活該，他不該待在那兒！

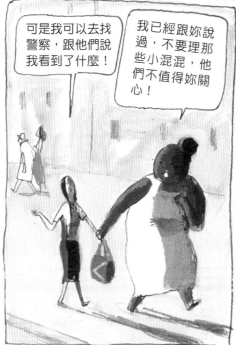

可是我可以去找警察，跟他們說我看到了什麼！

我已經跟妳說過，不要理那些小混混，他們不值得妳關心！

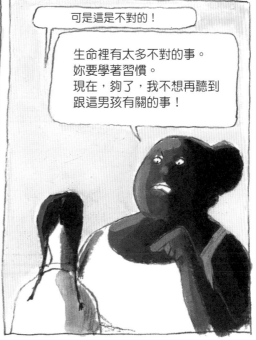

可是這是不對的！

生命裡有太多不對的事。妳要學著習慣。現在，夠了，我不想再聽到跟這男孩有關的事！

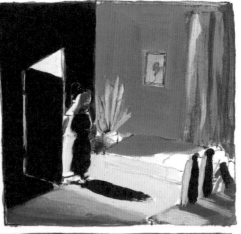

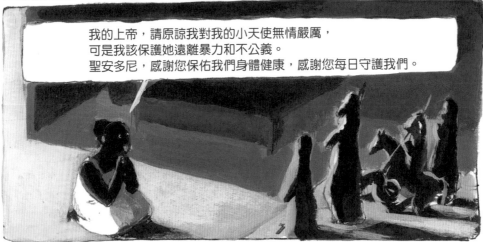

我的上帝，請原諒我對我的小天使無情嚴厲，
可是我該保護她遠離暴力和不公義。
聖安多尼，感謝您保佑我們身體健康，感謝您每日守護我們。

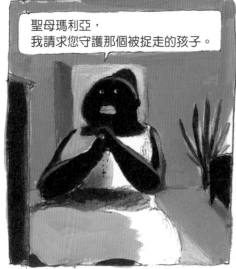

聖母瑪利亞，
我請求您守護那個被捉走的孩子。

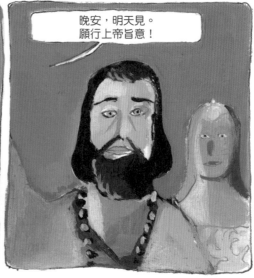

晚安，明天見。
願行上帝旨意！

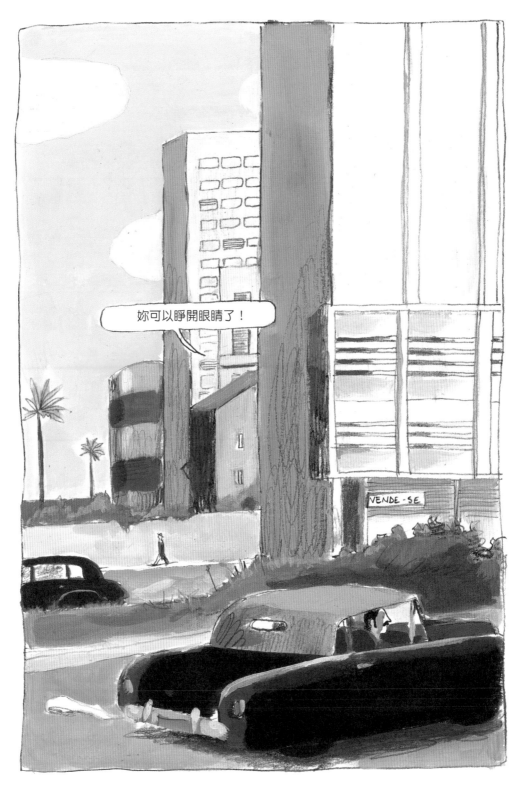

喔不！這不是真的！

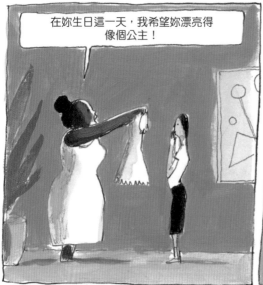
在妳生日這一天，我希望妳漂亮得像個公主！

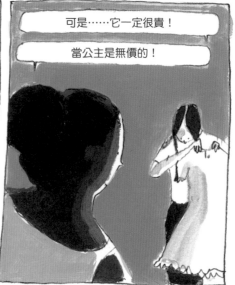
可是⋯⋯它一定很貴！

當公主是無價的！

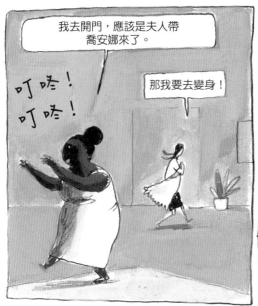

我去開門，應該是夫人帶喬安娜來了。

叮咚！
叮咚！

那我要去變身！

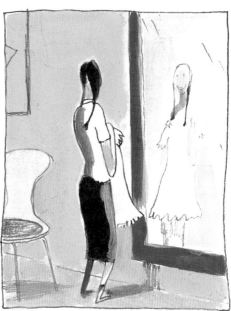

噹～比～！！！

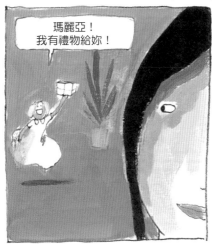

瑪麗亞！
我有禮物給妳！

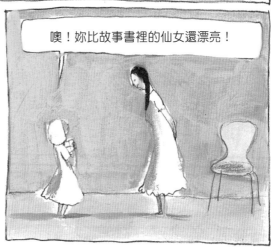

噢！妳比故事書裡的仙女還漂亮！

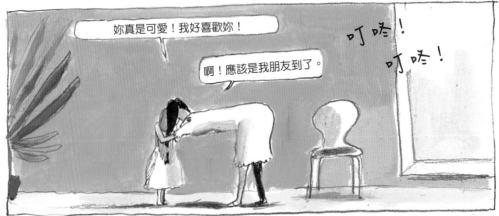

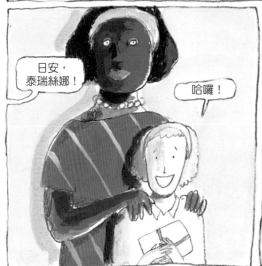

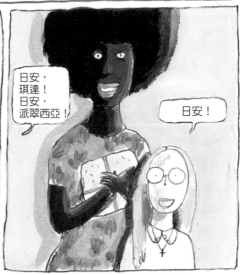

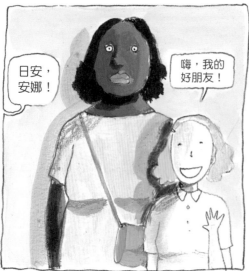

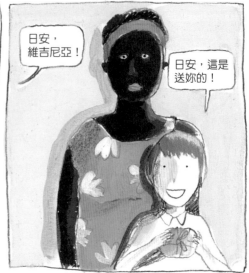

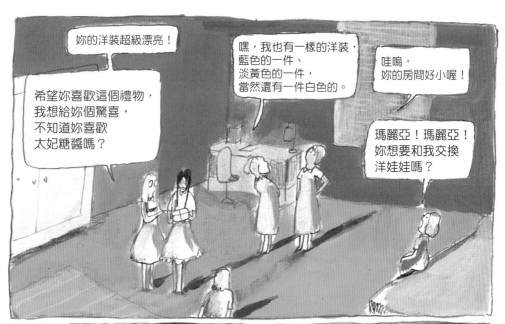

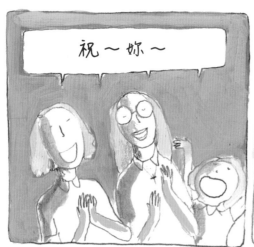

祝～妳～

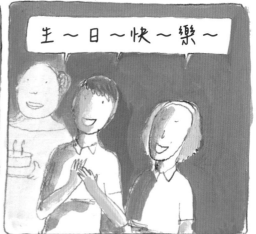

生～日～快～樂～

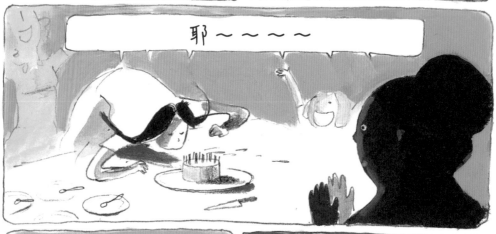

耶～～～～

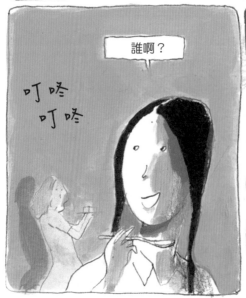

誰啊？

叮咚
叮咚

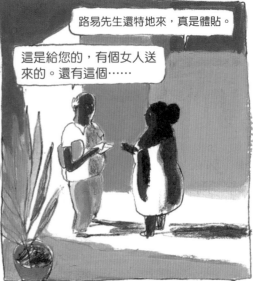

路易先生還特地來，真是體貼。

這是給您的，有個女人送
來的。還有這個……

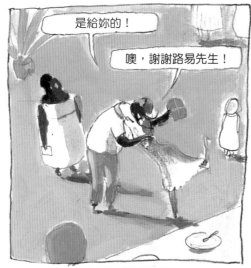

是給妳的！

噢，謝謝路易先生！

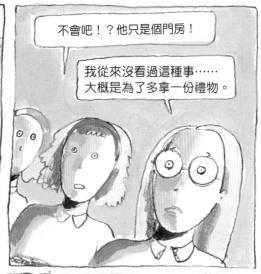

不會吧！？他只是個門房！

我從來沒看過這種事……
大概是為了多拿一份禮物。

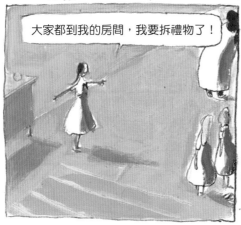

大家都到我的房間，我要拆禮物了！

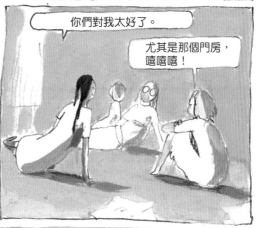

你們對我太好了。

尤其是那個門房，
嘻嘻嘻！

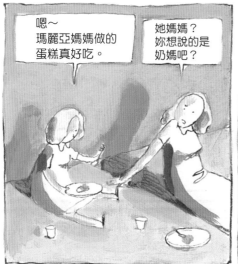

嗯～
瑪麗亞媽媽做的
蛋糕真好吃。

她媽媽？
妳想說的是
奶媽吧？

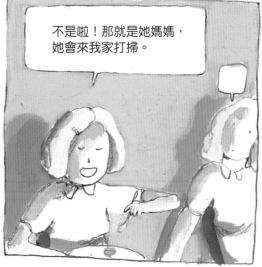

不是啦！那就是她媽媽，
她會來我家打掃。

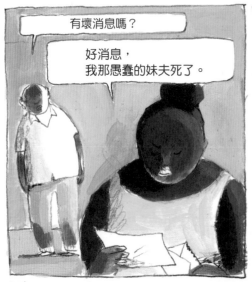

有壞消息嗎？

好消息，
我那愚蠢的妹夫死了。

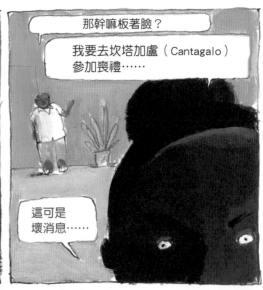

那幹嘛板著臉？

我要去坎塔加盧（Cantagalo）
參加喪禮……

這可是
壞消息……

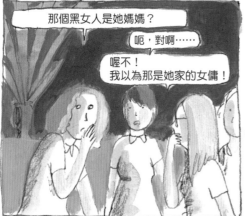

那個黑女人是她媽媽？

呃，對啊……

喔不！
我以為那是她家的女傭！

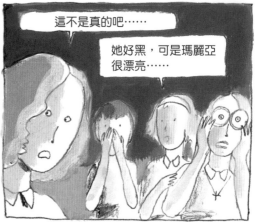

這不是真的吧……

她好黑，可是瑪麗亞
很漂亮……

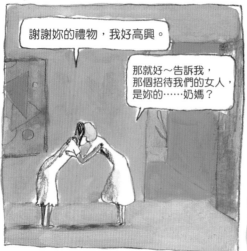

謝謝妳的禮物，我好高興。

那就好～告訴我，
那個招待我們的女人，
是妳的……奶媽？

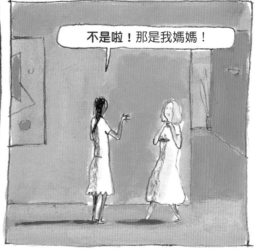

不是啦！那是我媽媽！

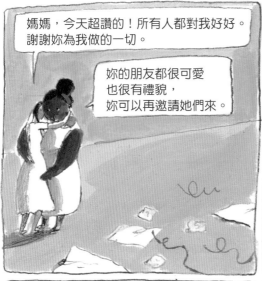

媽媽，今天超讚的！所有人都對我好好。謝謝妳為我做的一切。

妳的朋友都很可愛也很有禮貌，妳可以再邀請她們來。

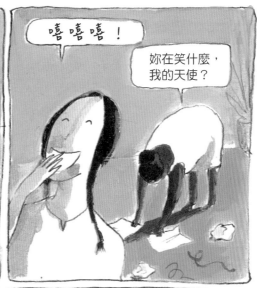

嘻嘻嘻！

妳在笑什麼，我的天使？

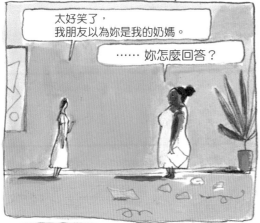

太好笑了，我朋友以為妳是我的奶媽。

…… 妳怎麼回答？

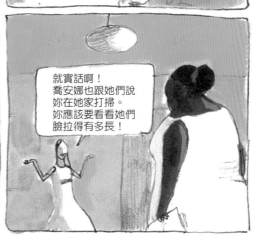

就實話啊！喬安娜也跟她們說妳在她家打掃。妳應該要看看她們臉拉得有多長！

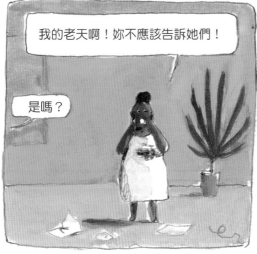

我的老天啊！妳不應該告訴她們！

是嗎？

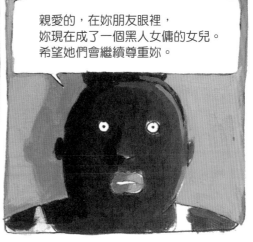

親愛的，在妳朋友眼裡，妳現在成了一個黑人女傭的女兒。希望她們會繼續尊重妳。

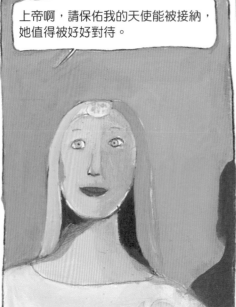

上帝啊，請保佑我的天使能被接納，她值得被好好對待。

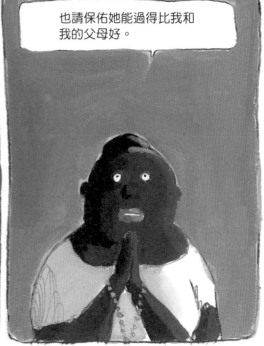

也請保佑她能過得比我和我的父母好。

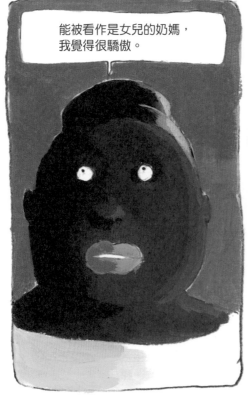

能被看作是女兒的奶媽，我覺得很驕傲。

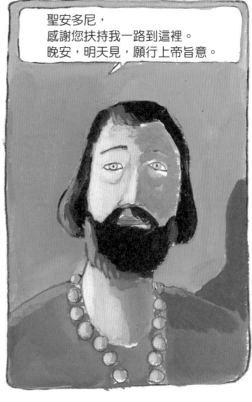

聖安多尼，
感謝您扶持我一路到這裡。
晚安，明天見，願行上帝旨意。

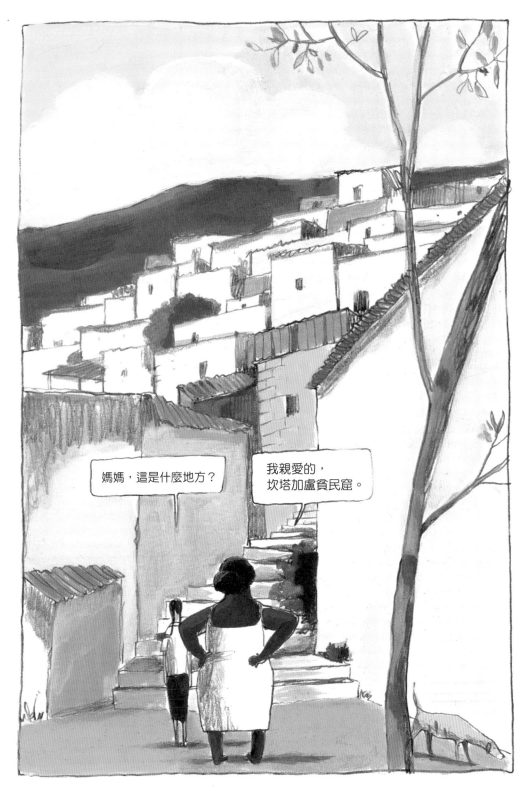

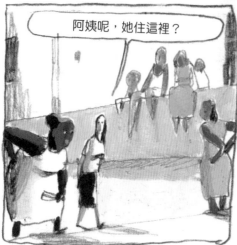

阿姨呢，她住這裡？

對……在最高點！

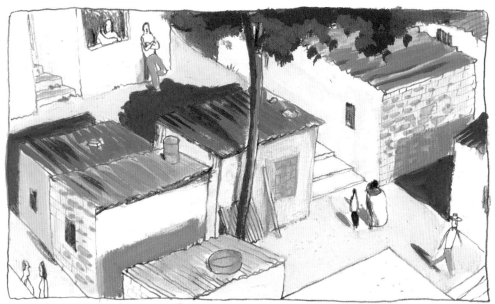

妳知道路？

對。

所以妳來過？

對……

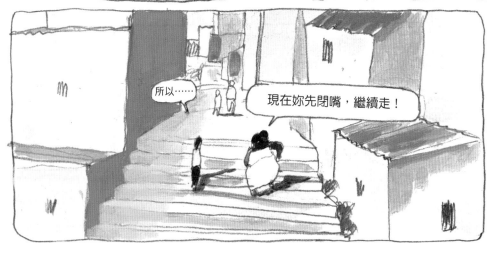

所以……

現在妳先閉嘴，繼續走！

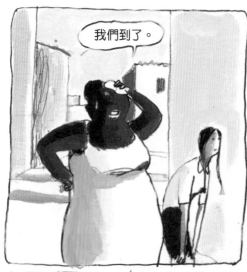

我們到了。

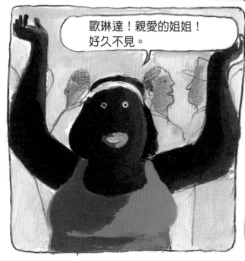

歐琳達!親愛的姐姐!
好久不見。

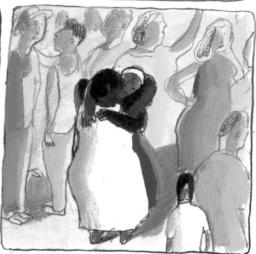

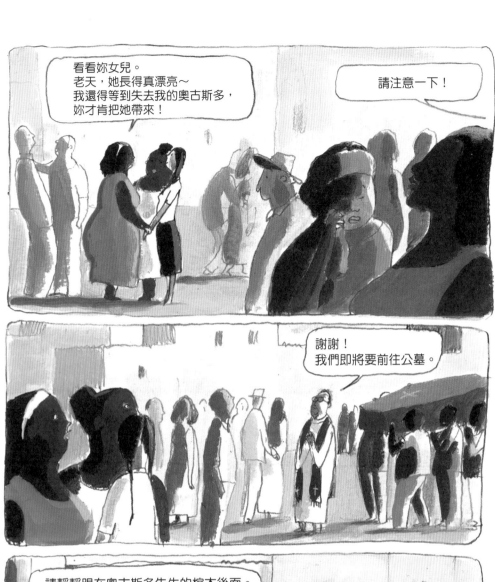

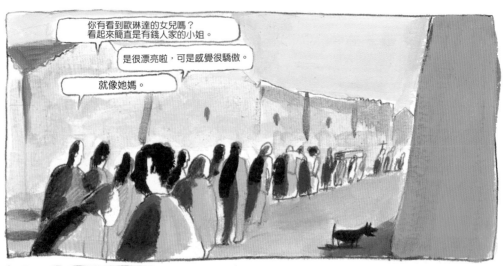

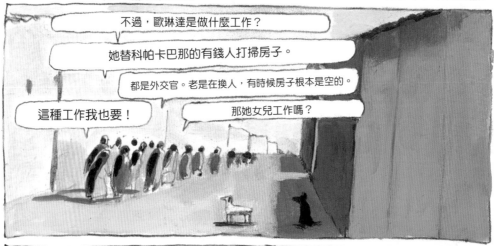

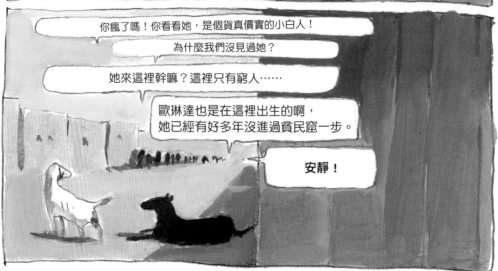

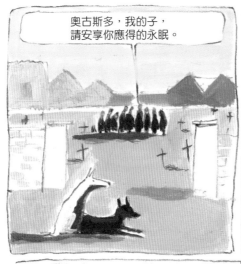

奧古斯多，我的子，
請安享你應得的永眠。

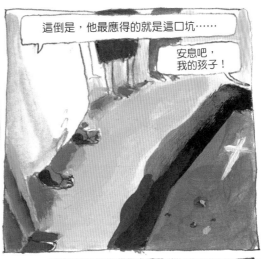

這倒是，他最應得的就是這口坑……

安息吧，
我的孩子！

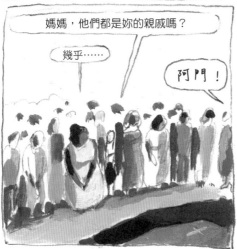

媽媽，他們都是妳的親戚嗎？

幾乎……

阿門！

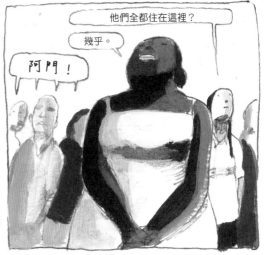

他們全都住在這裡？

幾乎。

阿門！

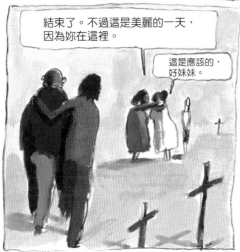

結束了。不過這是美麗的一天，
因為妳在這裡。

這是應該的，
好妹妹。

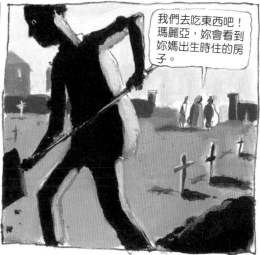

我們去吃東西吧！
瑪麗亞，妳會看到
妳媽出生時住的房
子。

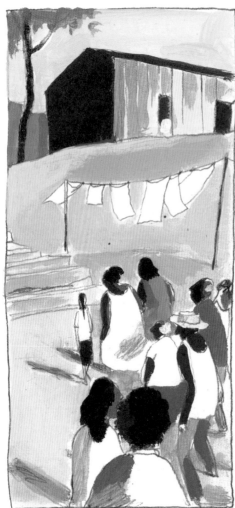

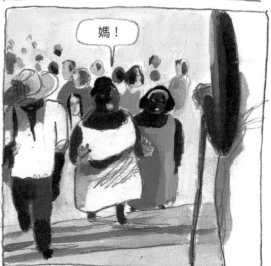

媽！

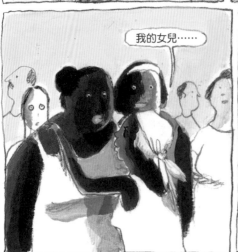

我的女兒……

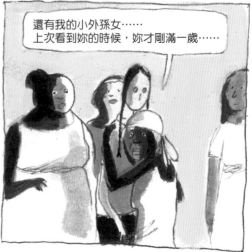

還有我的小外孫女……
上次看到妳的時候，妳才剛滿一歲……

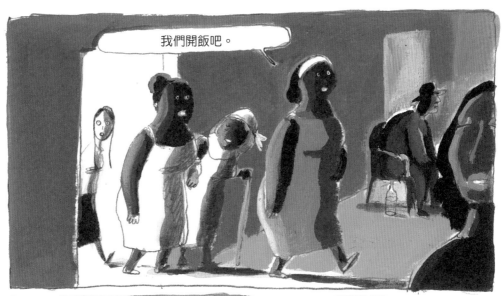

我們開飯吧。

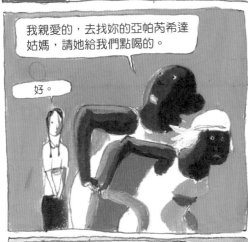

我親愛的，去找妳的亞帕芮希達姑媽，請她給我們點喝的。

好。

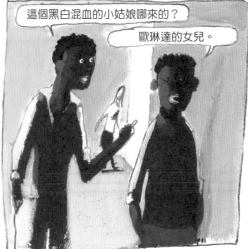

這個黑白混血的小姑娘哪來的？

歐琳達的女兒。

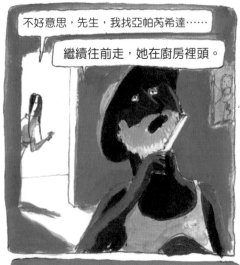

不好意思，先生，我找亞帕芮希達……

繼續往前走，她在廚房裡頭。

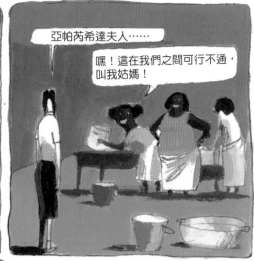

亞帕芮希達夫人……

嘿！這在我們之間可行不通，叫我姑媽！

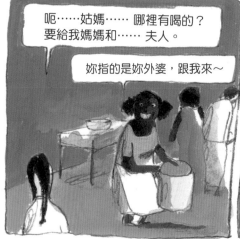

呃……姑媽…… 哪裡有喝的？要給我媽媽和…… 夫人。

妳指的是妳外婆，跟我來～

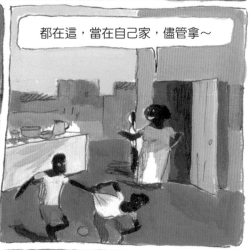

都在這，當在自己家，儘管拿～

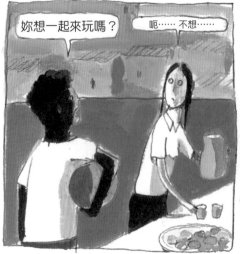

妳想一起來玩嗎？

呃…… 不想……

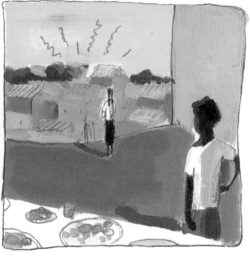

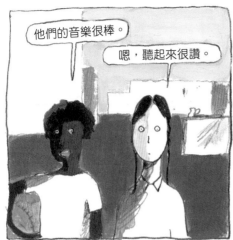

他們的音樂很棒。

嗯，聽起來很讚。

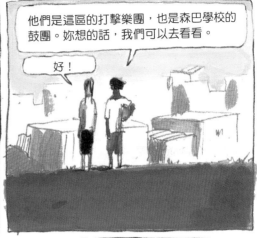

他們是這區的打擊樂團，也是森巴學校的鼓團。妳想的話，我們可以去看看。

好！

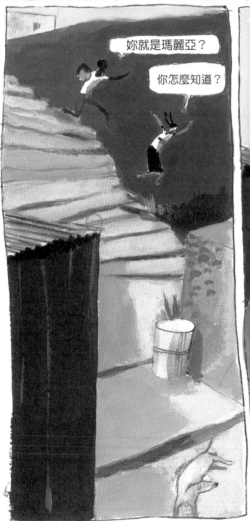

妳就是瑪麗亞？

你怎麼知道？

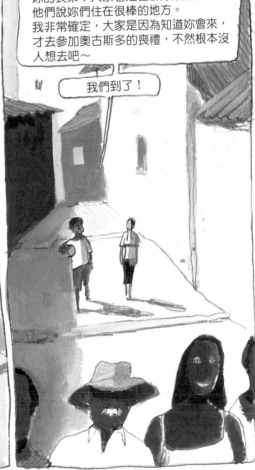

我媽媽米蘭達，是妳的姑姑，所以我是妳的表弟！大家老是在聊妳跟妳媽媽，他們說妳們住在很棒的地方。
我非常確定，大家是因為知道妳會來，才去參加奧古斯多的喪禮，不然根本沒人想去吧～

我們到了！

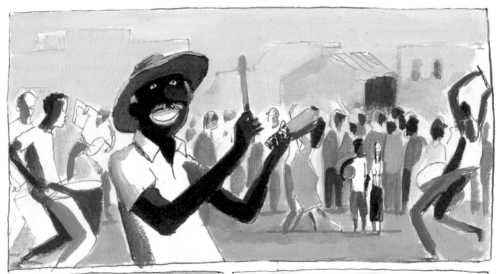

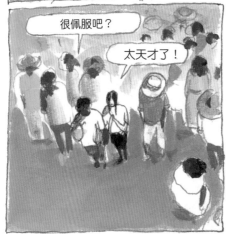
很佩服吧？
太天才了！

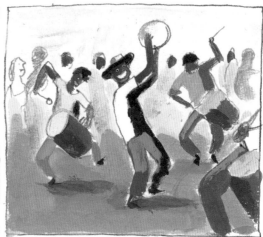

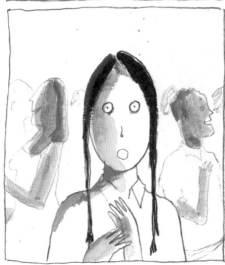

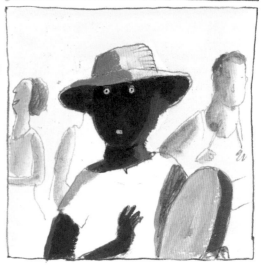

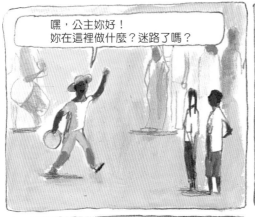

嘿，公主妳好！
妳在這裡做什麼？迷路了嗎？

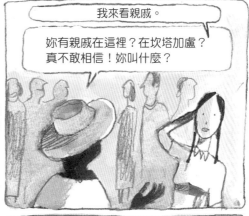

我來看親戚。

妳有親戚在這裡？在坎塔加盧？
真不敢相信！妳叫什麼？

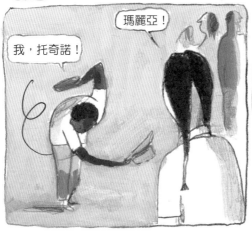

瑪麗亞！

我，托奇諾！

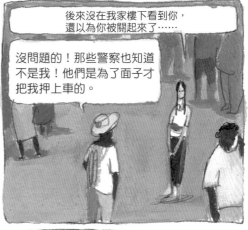

後來沒在我家樓下看到你，
還以為你被關起來了……

沒問題的！那些警察也知道
不是我！他們是為了面子才
把我押上車的。

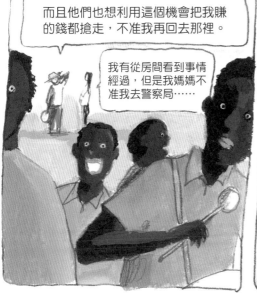

而且他們也想利用這個機會把我賺
的錢都搶走，不准我再回去那裡。

我有從房間看到事情
經過，但是我媽媽不
准我去警察局……

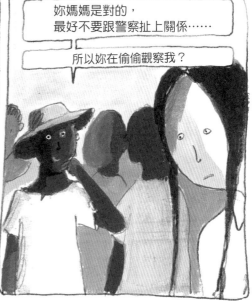

妳媽媽是對的，
最好不要跟警察扯上關係……

所以妳在偷偷觀察我？

49

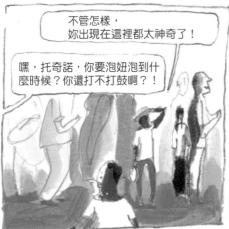

不管怎樣，
妳出現在這裡都太神奇了！

嘿，托奇諾，你要泡妞泡到什麼時候？你還打不打鼓啊？！

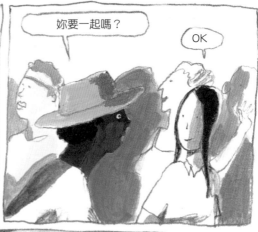

妳要一起嗎？

OK

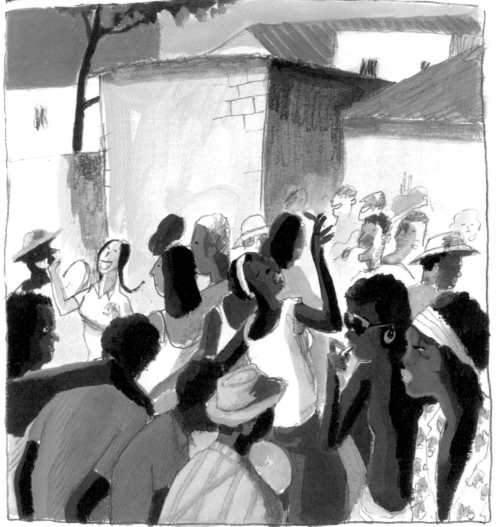

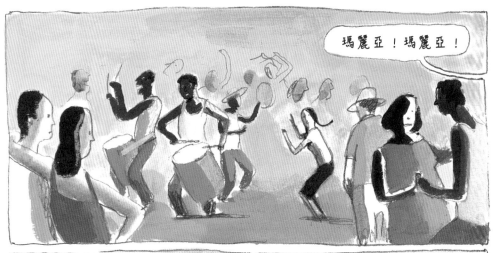

瑪麗亞！瑪麗亞！

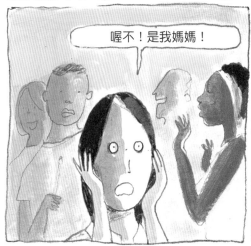

喔不！是我媽媽！

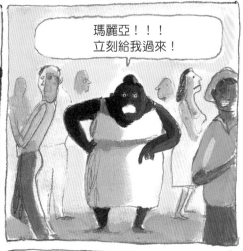

瑪麗亞！！！
立刻給我過來！

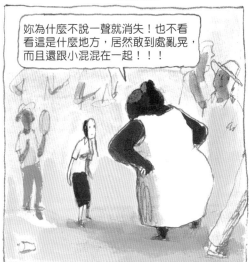

妳為什麼不說一聲就消失！也不看看這是什麼地方，居然敢到處亂晃，而且還跟小混混在一起！！！

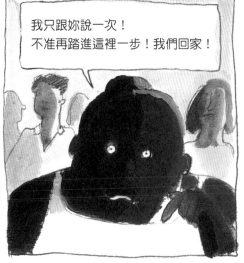

我只跟妳說一次！
不准再踏進這裡一步！我們回家！

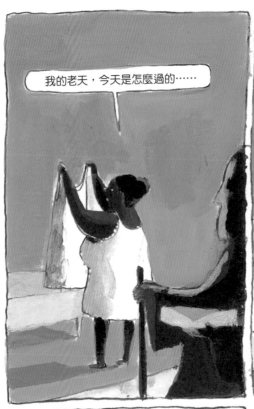

我的老天，今天是怎麼過的……

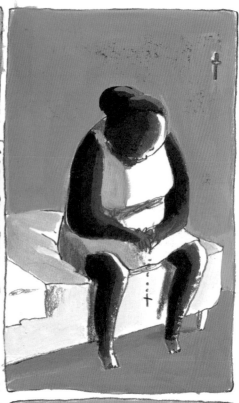

上帝，請守護我的姊妹、我的媽媽、所有還住在坎塔加盧的親戚……請原諒我沒和他們一起生活……

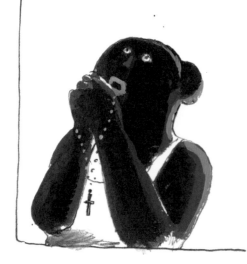

上帝啊，請原諒我不讓女兒靠近他們，我不想要她過著悲慘的生活……感謝祢守護那個小混混……

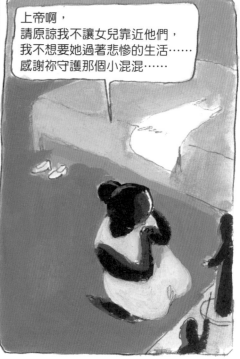

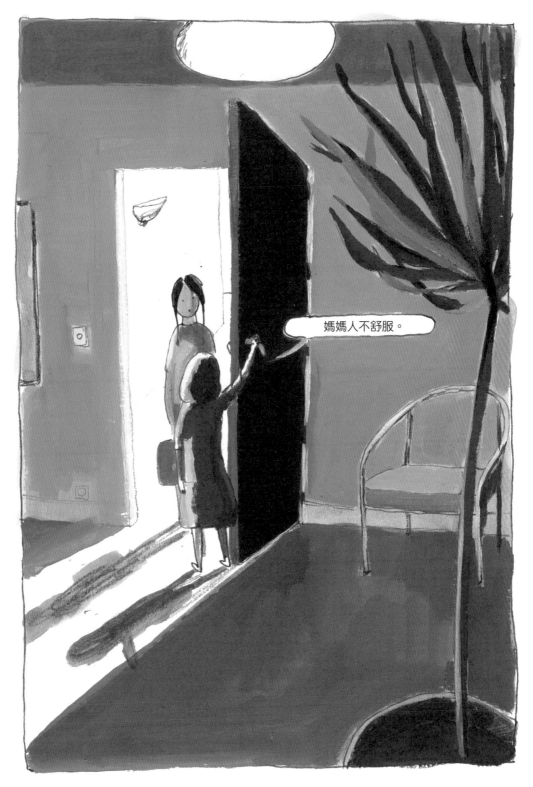

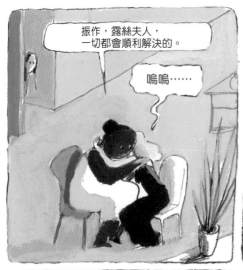

振作，露絲夫人，
一切都會順利解決的。

嗚嗚……

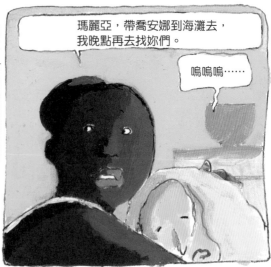

瑪麗亞，帶喬安娜到海灘去，
我晚點再去找妳們。

嗚嗚嗚……

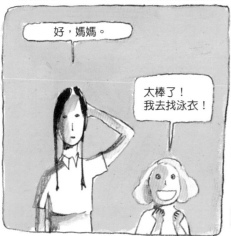

好，媽媽。

太棒了！
我去找泳衣！

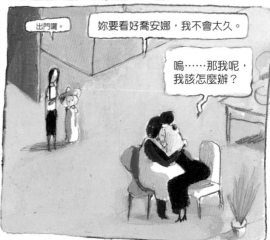

出門囉。

妳要看好喬安娜，我不會太久。

嗚……那我呢，
我該怎麼辦？

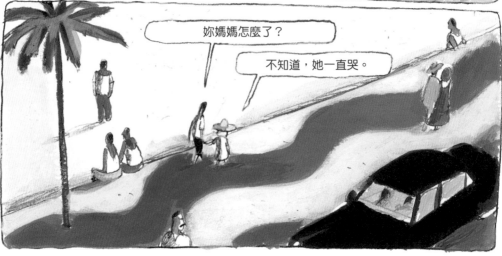

妳媽媽怎麼了？

不知道，她一直哭。

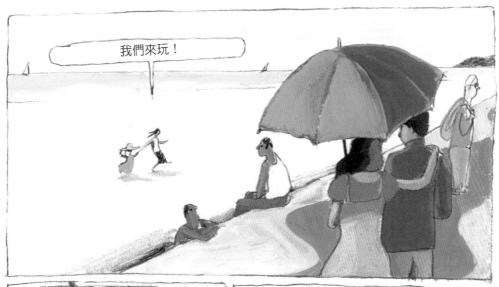

我們來玩！

哈哈！哈哈！

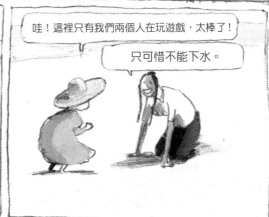

哇！這裡只有我們兩個人在玩遊戲，太棒了！

只可惜不能下水。

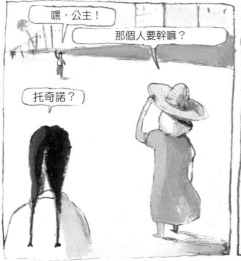

嘿，公主！

那個人要幹嘛？

托奇諾？

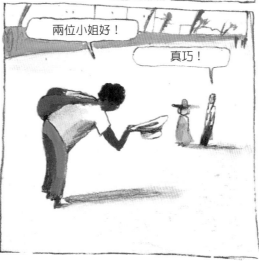

兩位小姐好！

真巧！

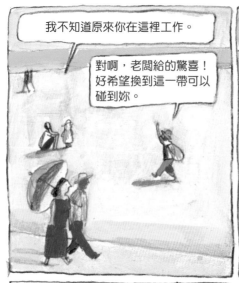

我不知道原來你在這裡工作。

對啊，老闆給的驚喜！好希望換到這一帶可以碰到妳。

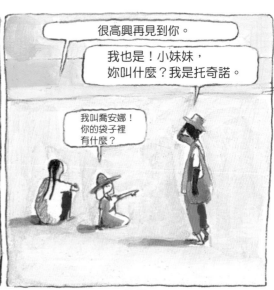

很高興再見到你。

我也是！小妹妹，妳叫什麼？我是托奇諾。

我叫喬安娜！你的袋子裡有什麼？

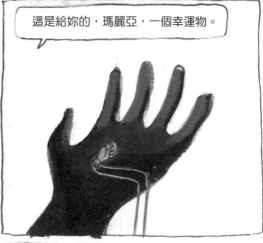

嘿嘿！是一堆要賣給觀光客的小玩意兒。我可以給妳們小禮物。

這是給妳的，瑪麗亞，一個幸運物。

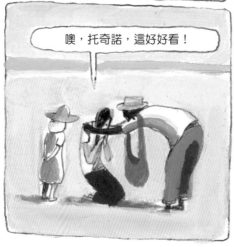

噢，托奇諾，這好好看！

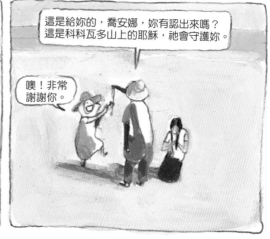

這是給妳的，喬安娜，妳有認出來嗎？這是科科瓦多山上的耶穌，祂會守護妳。

噢！非常謝謝你。

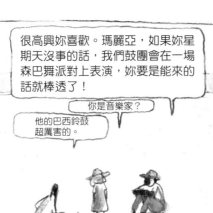

很高興妳喜歡。瑪麗亞，如果妳星期天沒事的話，我們鼓團會在一場森巴舞派對上表演，妳要是能來的話就棒透了！

你是音樂家？

他的巴西鈴鼓超厲害的。

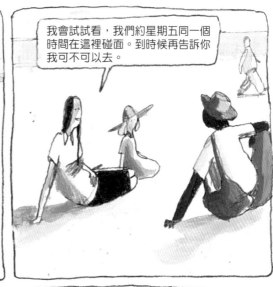

我會試試看，我們約星期五同一個時間在這裡碰面。到時候再告訴你我可不可以去。

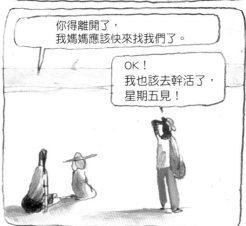

你得離開了，我媽媽應該快來找我們了。

OK！
我也該去幹活了，星期五見！

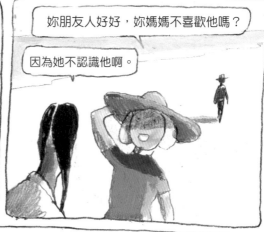

妳朋友人好好，妳媽媽不喜歡他嗎？

因為她不認識他啊。

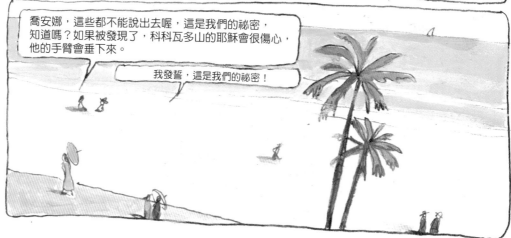

喬安娜，這些都不能說出去喔，這是我們的祕密，知道嗎？如果被發現了，科科瓦多山的耶穌會很傷心，他的手臂會垂下來。

我發誓，這是我們的祕密！

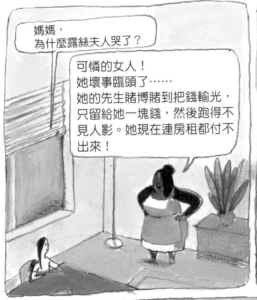

媽媽，
為什麼露絲夫人哭了？

可憐的女人！
她壞事臨頭了……
她的先生賭博賭到把錢輸光，
只留給她一塊錢，然後跑得不
見人影。她現在連房租都付不
出來！

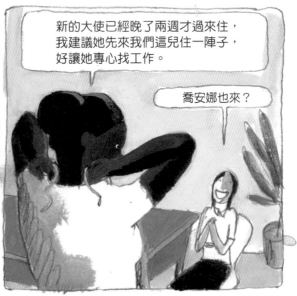

新的大使已經晚了兩週才過來住，
我建議她先來我們這兒住一陣子，
好讓她專心找工作。

喬安娜也來？

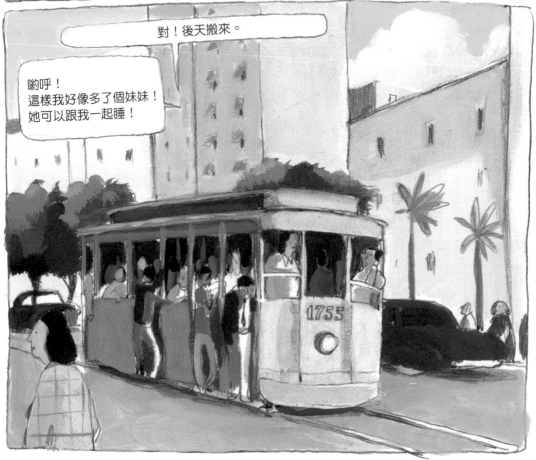

對！後天搬來。

喲呼！
這樣我好像多了個妹妹！
她可以跟我一起睡！

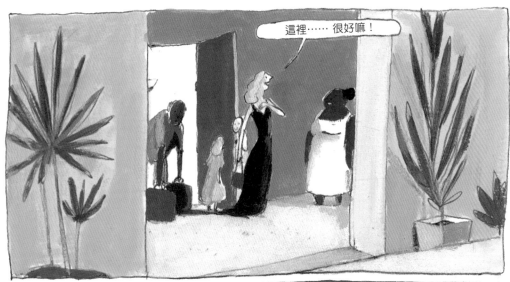

這裡……很好嘛！

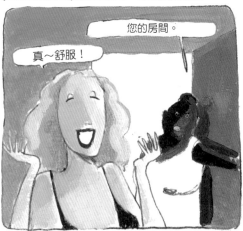

您的房間。

真～舒服！

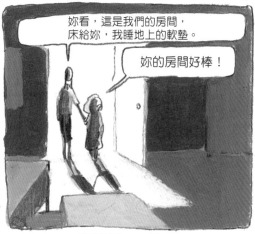

妳看，這是我們的房間，床給妳，我睡地上的軟墊。

妳的房間好棒！

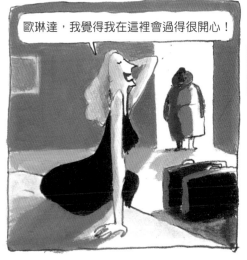

歐琳達，我覺得我在這裡會過得很開心！

和妳一起住真是太棒了。

真的很棒！

我要怎麼找到工作呢？再為我倒杯酒，歐琳達。

我跟大使秘書提過您，她可以見您一面。

歐琳達，妳真是我的守護天使，為我的新生活乾杯！

我的酒杯又空了，再為我倒一杯？

該睡了，我們明天得早起。

啊，我忘了……

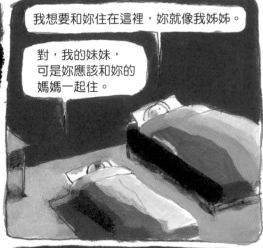

我想要和妳住在這裡，妳就像我姊姊。

對，我的妹妹，可是妳應該和妳的媽媽一起住。

和媽媽住一點都不好玩，希望我們可以住妳家隔壁。

那托奇諾他住哪裡？

好了，要睡囉。

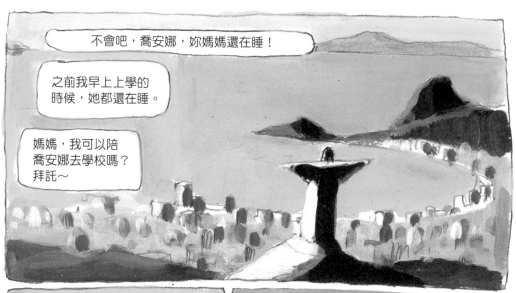

不會吧，喬安娜，妳媽媽還在睡！

之前我早上上學的時候，她都還在睡。

媽媽，我可以陪喬安娜去學校嗎？拜託～

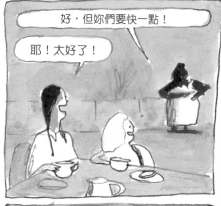

好，但妳們要快一點！

耶！太好了！

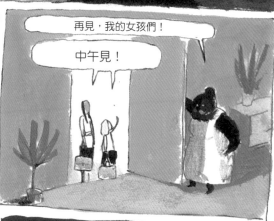

再見，我的女孩們！

中午見！

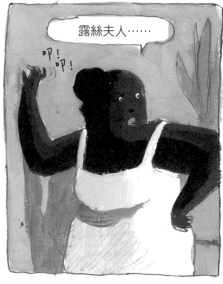

露絲夫人……

叩！叩！

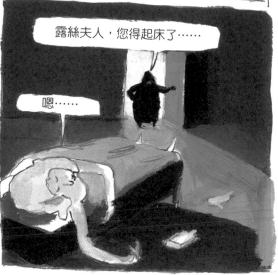

露絲夫人，您得起床了……

嗯……

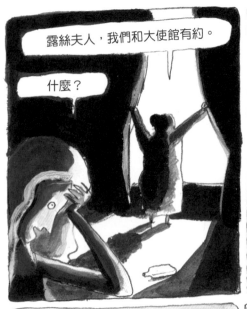

露絲夫人，我們和大使館有約。

什麼？

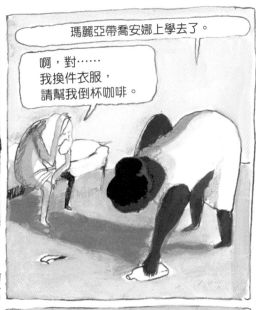

瑪麗亞帶喬安娜上學去了。

啊，對……
我換件衣服，
請幫我倒杯咖啡。

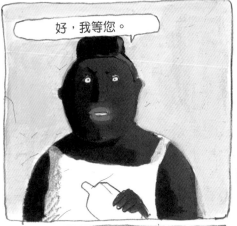

好，我等您。

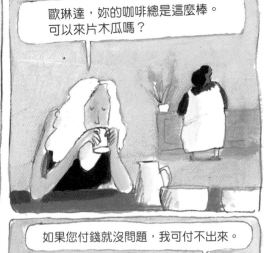

歐琳達，妳的咖啡總是這麼棒。
可以來片木瓜嗎？

沒時間了，如果現在不出發，
我們就要遲到了。

坐計程車就好啦！

如果您付錢就沒問題，我可付不出來。

妳也很清楚我什麼都
沒了……說到這個，
可以借我點錢嗎？

面談還算順利。

如果可以，我才不想在小地方工作，也不想在其他爛地方，唉，但是我沒選擇……

至少您還可以說這些話……

好吧，我們去喝杯啤酒慶祝。

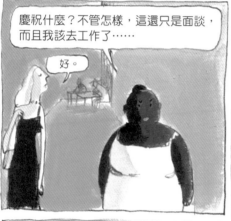
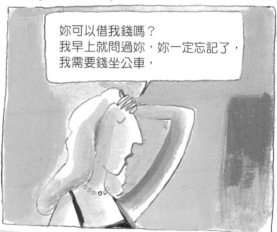

慶祝什麼？不管怎樣，這還只是面談，而且我該去工作了……

好。

妳可以借我錢嗎？我早上就問過妳，妳一定忘記了，我需要錢坐公車，

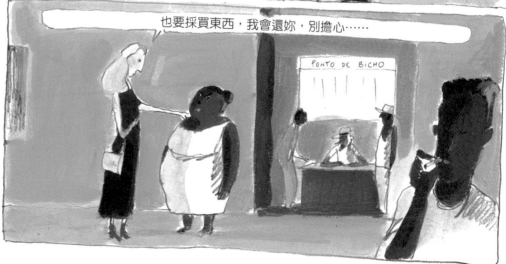

也要採買東西，我會還妳，別擔心……

PONTO DE BICHO

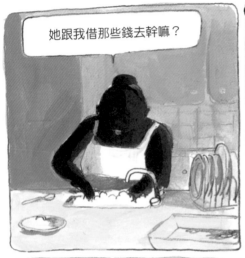

她跟我借那些錢去幹嘛？

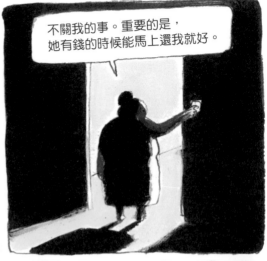

不關我的事。重要的是，她有錢的時候能馬上還我就好。

只希望她不要把錢花在喝酒上……

等她有工作和住的地方，事情就解決了。

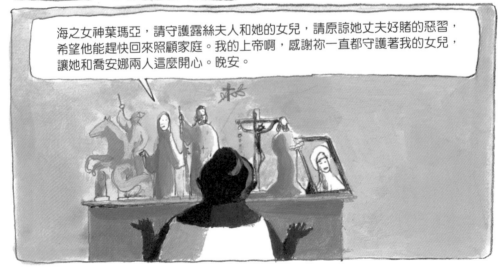

海之女神葉瑪亞，請守護露絲夫人和她的女兒，請原諒她丈夫好賭的惡習，希望他能趕快回來照顧家庭。我的上帝啊，感謝祢一直都守護著我的女兒，讓她和喬安娜兩人這麼開心。晚安。

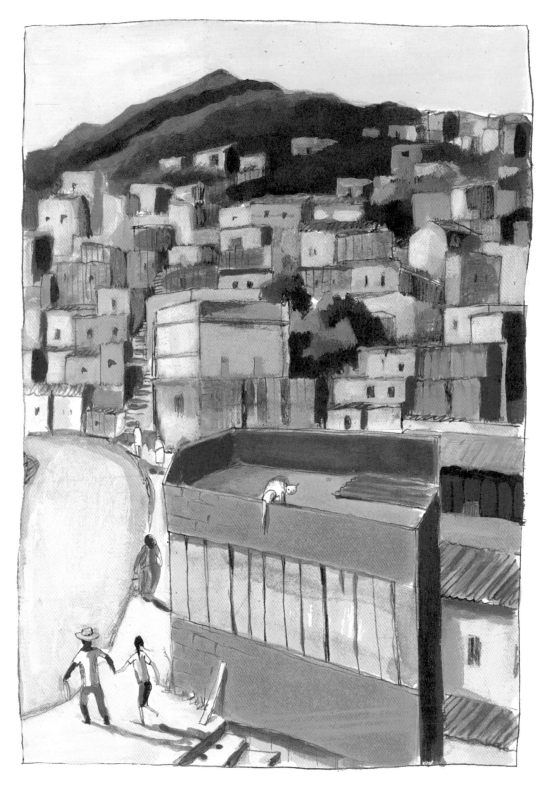

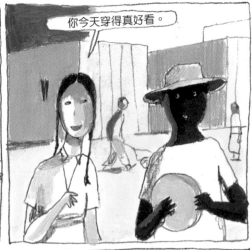

你今天穿得真好看。

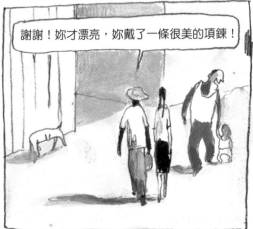

謝謝！妳才漂亮，妳戴了一條很美的項鍊！

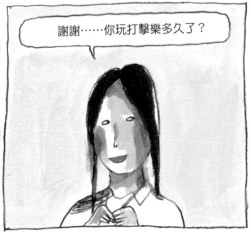

謝謝⋯⋯你玩打擊樂多久了？

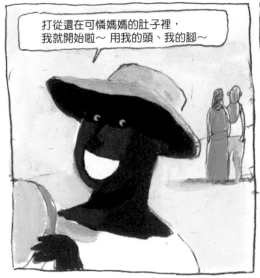

打從還在可憐媽媽的肚子裡，
我就開始啦～ 用我的頭、我的腳～

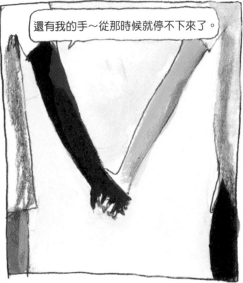

還有我的手～從那時候就停不下來了。

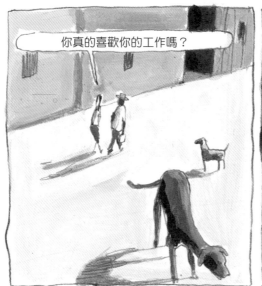

你真的喜歡你的工作嗎？

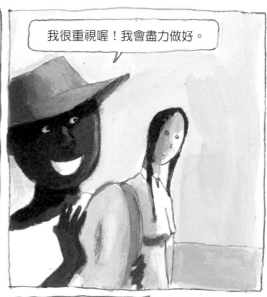

我很重視喔！我會盡力做好。

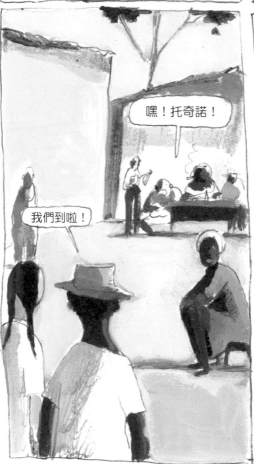

嘿！托奇諾！

我們到啦！

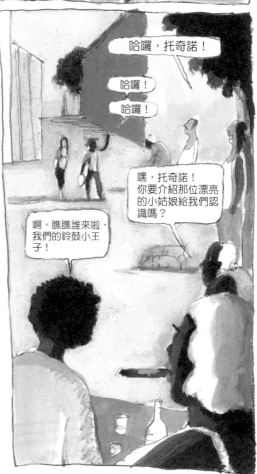

哈囉，托奇諾！

哈囉！

哈囉！

啊，瞧瞧誰來啦，我們的鈴鼓小王子！

嘿，托奇諾！你要介紹那位漂亮的小姑娘給我們認識嗎？

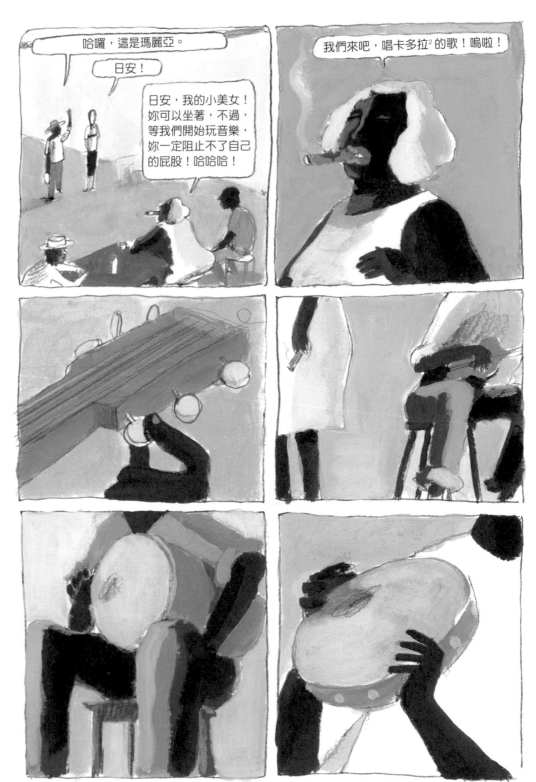

註2：馬可‧卡多拉（Marco Cartola，1908～1980），巴西森巴音樂家，公認是巴西最偉大的作曲家之一，且對森巴音樂的發展有重大貢獻。然而他的創作卻未給他帶來財富，卡多拉必須同時兼好幾份差以維持生計，並在工作空檔時作曲。

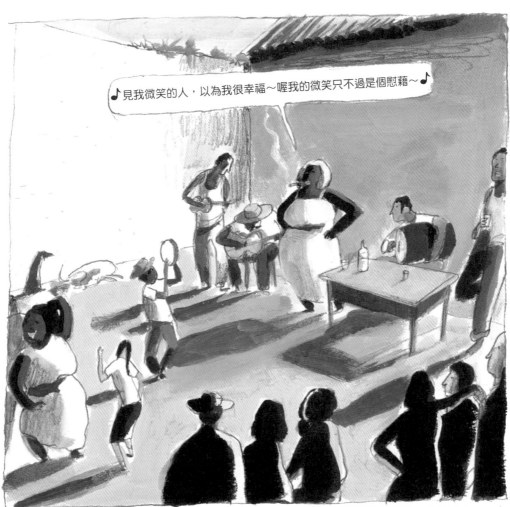

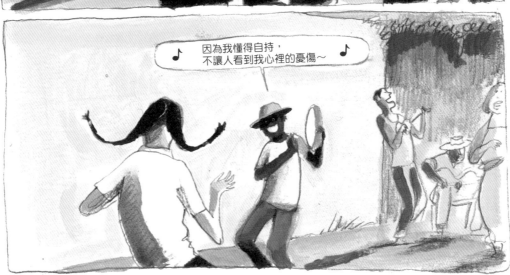

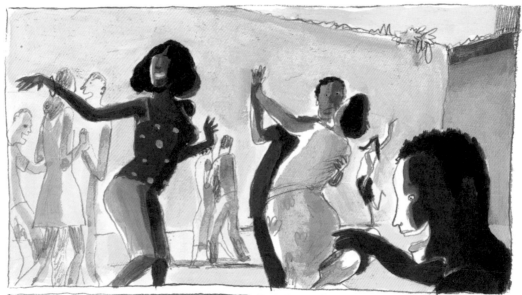

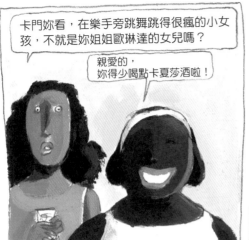

卡門妳看，在樂手旁跳舞跳得很瘋的小女孩，不就是妳姐姐歐琳達的女兒嗎？

親愛的，妳得少喝點卡夏莎酒啦！

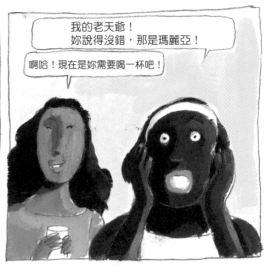

我的老天爺！妳說得沒錯，那是瑪麗亞！

啊哈！現在是妳需要喝一杯吧！

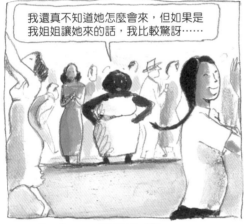

我還真不知道她怎麼會來，但如果是我姐姐讓她來的話，我比較驚訝……

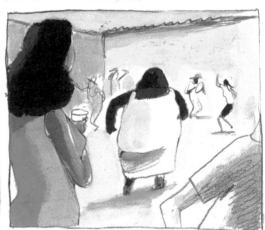

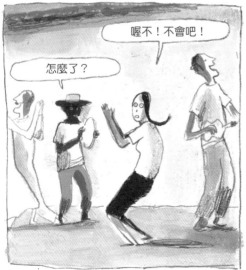

喔不！不會吧！

怎麼了？

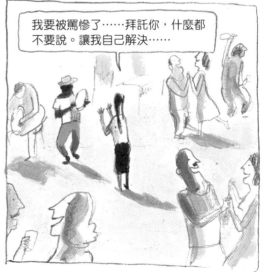

我要被罵慘了……拜託你，什麼都不要說。讓我自己解決……

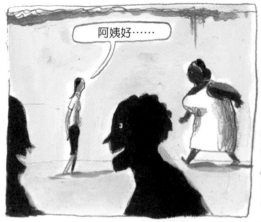

阿姨好……

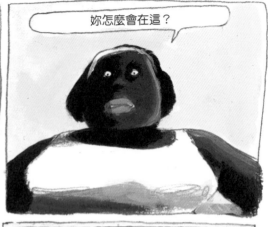

妳怎麼會在這？

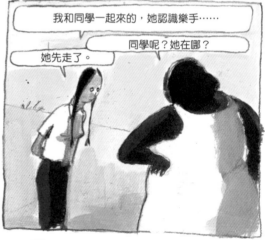

我和同學一起來的，她認識樂手……

同學呢？她在哪？

她先走了。

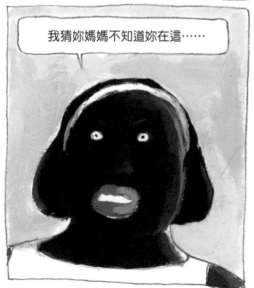

我猜妳媽媽不知道妳在這……

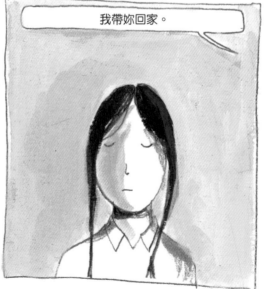

我帶妳回家。

如果妳問我，
我會很高興妳能來坎塔加盧看我們，
但妳媽不會諒解。

可是她是在這裡
出生的啊！

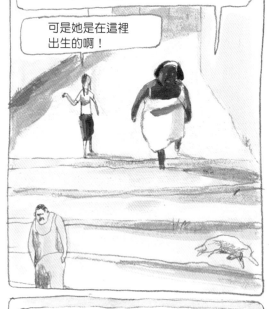

沒錯……但她盡了一切努力，
就是為了逃離這種生活。
瞧瞧妳，妳是個科帕卡巴那的黑髮
女孩，但絕不是貧民窟的黑女孩。

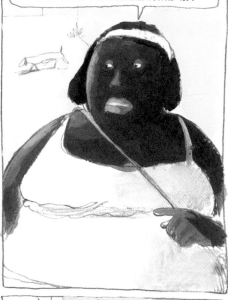

妳媽媽不管做什麼，只有一個目的，
讓妳什麼都不缺，
讓妳在美麗的住宅區長大，讓妳上好學校。
她做的一切，都是為了能夠讓妳過得比她、
比我們都還要好……

我親愛的孩子，妳是奴隸的後代，
雖然奴隸制度已經廢除六十五年，
但相信我，除非是當音樂家或足球員，
不然，當白人永遠比當黑人好……

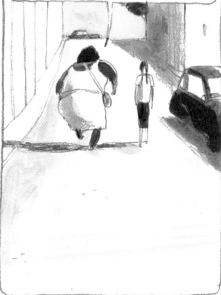

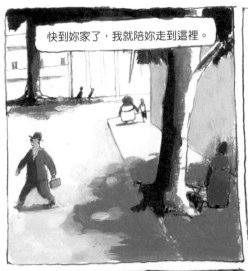

快到妳家了，我就陪妳走到這裡。

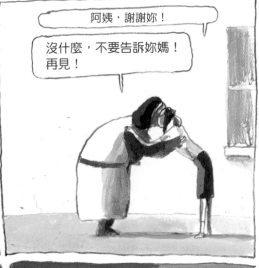

阿姨，謝謝妳！

沒什麼，不要告訴妳媽！
再見！

希望托奇諾可以成為一個職業音樂家，這樣我們見面就不會有問題了。

上帝啊，今天是我爸爸的忌日，為了養大七個孩子，他奉獻了一生，讓我們什麼都不缺。請求祢繼續守護我的家人，還有我的母親，她始終勞苦，也請守護她衣食無缺。

請庇護我們的先祖在天之靈，他們過去忍受如此多苦難，仍然願意為了下一代而全心付出。最後，請守護我寶貝的女兒，請讓她幸福地生活在一個更美好的世界。

非常感謝您，瑪切拉小姐。
這真是好消息。

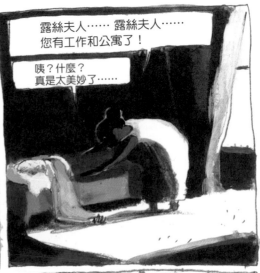

露絲夫人⋯⋯ 露絲夫人⋯⋯
您有工作和公寓了！

咦？什麼？
真是太美妙了⋯⋯

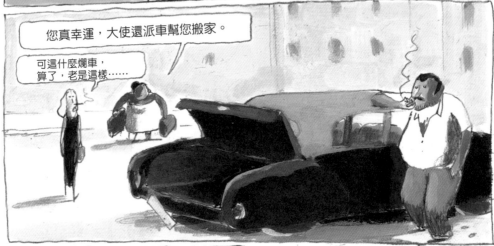

您真幸運，大使還派車幫您搬家。

可這什麼爛車，
算了，老是這樣⋯⋯

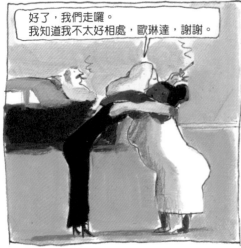

好了，我們走囉。
我知道我不太好相處，歐琳達，謝謝。

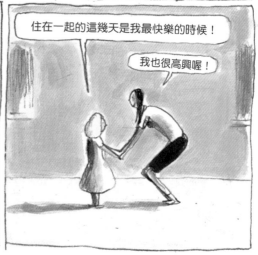

住在一起的這幾天是我最快樂的時候！

我也很高興喔！

我的天！借給露絲夫人的錢
原來全浪費在猜動物樂透上。

她甚至連一分錢也沒還⋯⋯

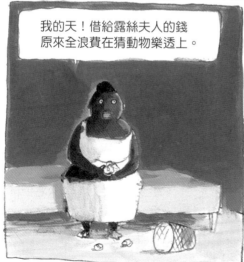

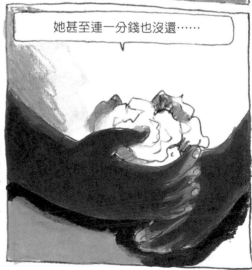

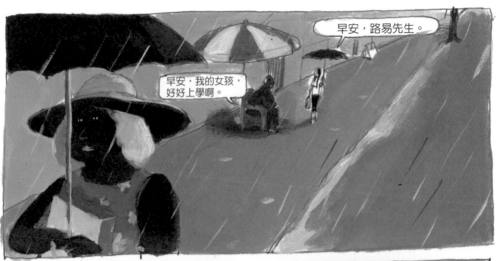

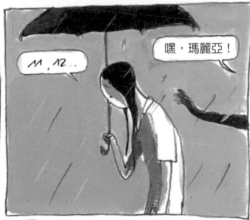

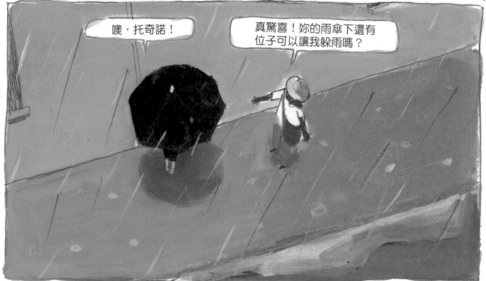

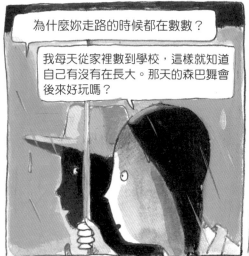

為什麼妳走路的時候都在數數？

我每天從家裡數到學校，這樣就知道自己有沒有在長大。那天的森巴舞會後來好玩嗎？

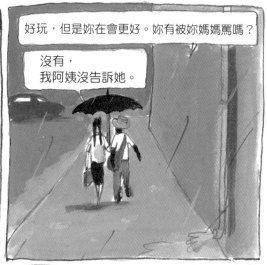

好玩，但是妳在會更好。妳有被妳媽媽罵嗎？

沒有，我阿姨沒告訴她。

妳阿姨？

叫住妳的女人是妳阿姨？

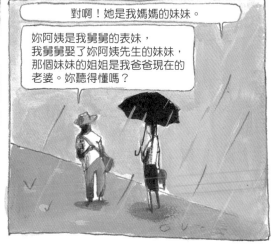

對啊！她是我媽媽的妹妹。

妳阿姨是我舅舅的表妹，我舅舅娶了妳阿姨先生的妹妹，那個妹妹的姐姐是我爸爸現在的老婆。妳聽得懂嗎？

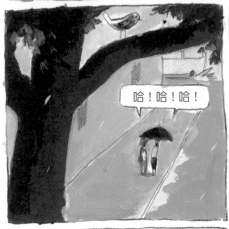

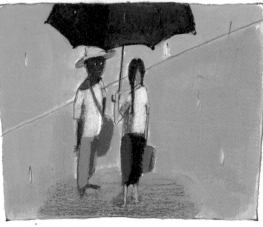

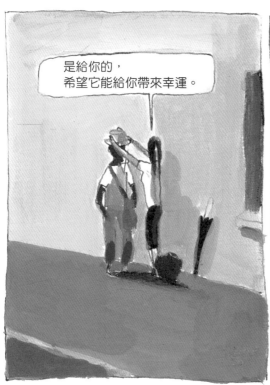

是給你的，
希望它能給你帶來幸運。

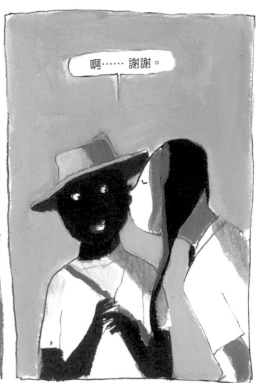

啊……謝謝。

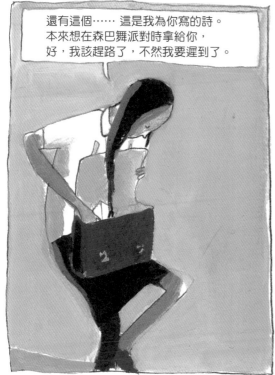

還有這個……這是我為你寫的詩。
本來想在森巴舞派對時拿給你，
好，我該趕路了，不然我要遲到了。

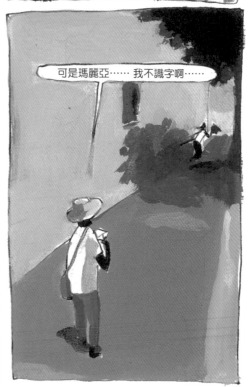

可是瑪麗亞……我不識字啊……

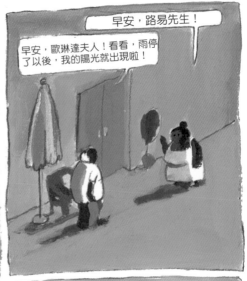

早安，路易先生！

早安，歐琳達夫人！看看，雨停了以後，我的陽光就出現啦！

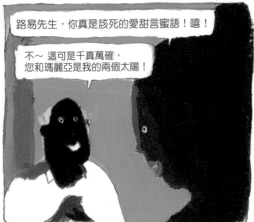

路易先生，你真是該死的愛甜言蜜語！嘻！

不～ 這可是千真萬確，您和瑪麗亞是我的兩個太陽！

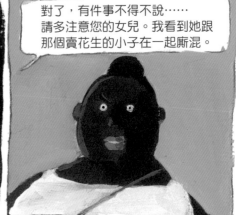

對了，有件事不得不說……請多注意您的女兒。我看到她跟那個賣花生的小子在一起廝混。

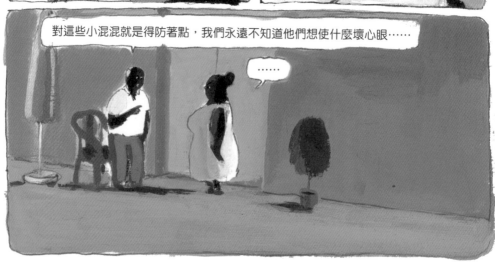

對這些小混混就是得防著點，我們永遠不知道他們想使什麼壞心眼……

……

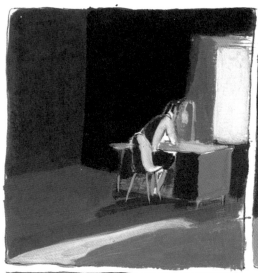
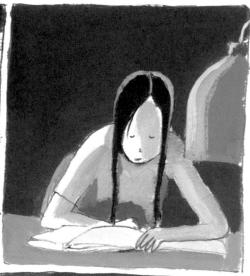

晚上好，我親愛的，妳今天過得好嗎？

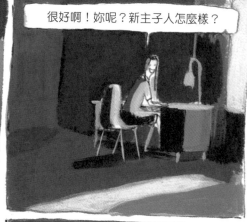

很好啊！妳呢？新主子人怎麼樣？

她是露絲夫人的朋友。看起來老是不開心，不過這也沒什麼，重要的是，有工作可做。

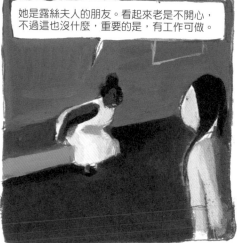

妳呢，沒有要跟我說的？

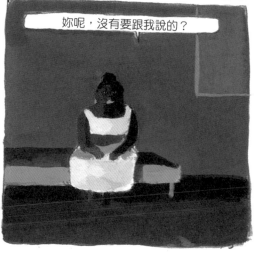

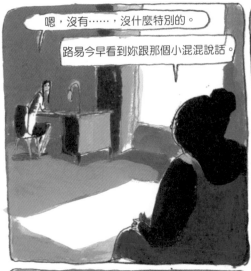

嗯，沒有……，沒什麼特別的。

路易今早看到妳跟那個小混混說話。

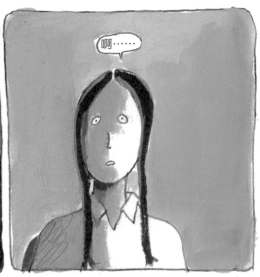

啊……

那個該死的黑小子想對妳做什麼？！
如果他再繼續纏著妳，我就要對付他！

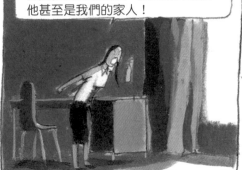

不要再說了，媽媽！妳又不認識他！
他才不是什麼小偷！
他是個正直的男生，他是個音樂家，
他甚至是我們的家人！

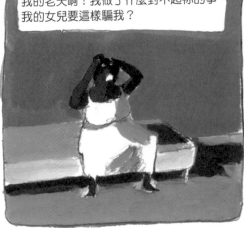

我的老天啊！我做了什麼對不起祢的事，
我的女兒要這樣騙我？

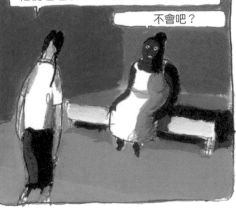

可是媽媽，我沒騙妳！他叫托奇諾，
他的爸爸和卡門阿姨是同一個家族！

不會吧？

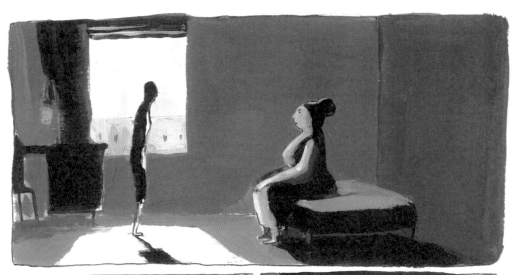

是不是一家人，我不在乎！

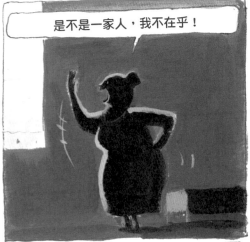

我不要妳糟蹋自己的生活！妳不是個黑女孩，妳只是黑頭髮，妳幾乎是個白人女孩！

可是……

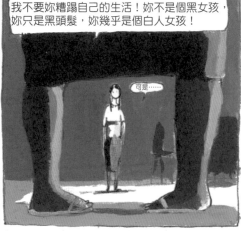

沒有可是！妳的曾祖父母、妳的祖父母，
還有我，我們一直在替白人清大便，
就只因為我們是黑人，我們只能住在貧民窟！
再看看我，我算幸運的。
我因為黑可以做打掃工作！

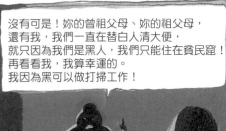

可是我也是個黑人啊。
我和貧民窟的人在一起感覺很開心。

夠了！我不要再聽！

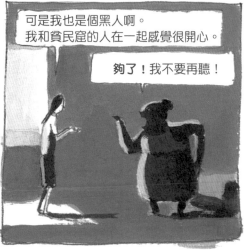

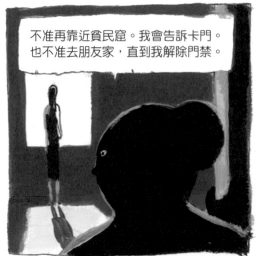

不准再靠近貧民窟。我會告訴卡門。
也不准去朋友家，直到我解除門禁。

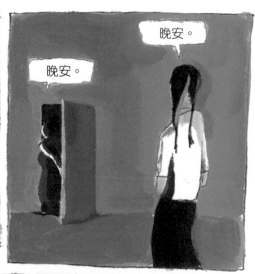

晚安。

晚安。

上帝啊，請原諒我讓女兒傷心，這是為她好，她是我最珍貴的寶貝，
我必須保護她遠離悲慘的生活，有一天她會明白的，我相信。
也請守護露絲夫人，讓她能在工作中振作起來，好給喬安娜幸福的生活。
晚安，感謝。

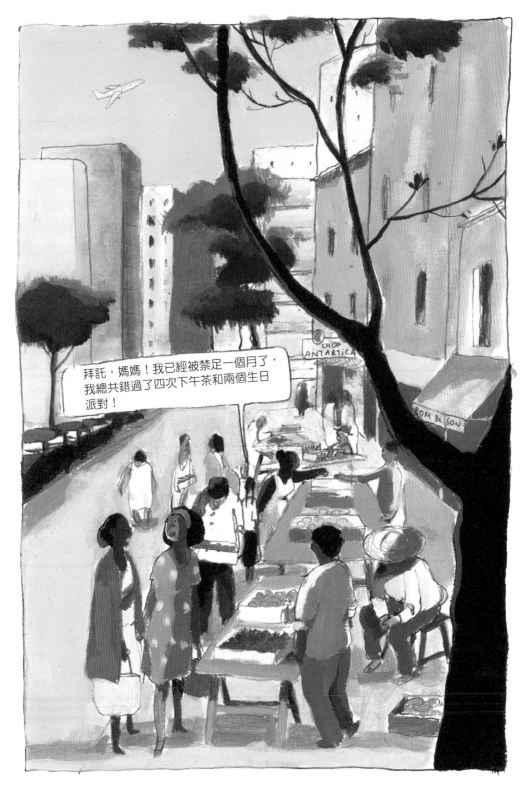

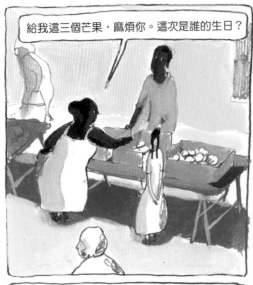

給我這三個芒果，麻煩你。這次是誰的生日？

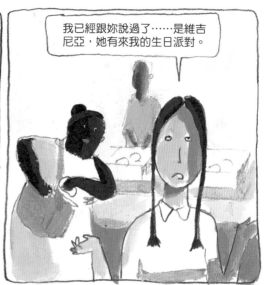

我已經跟妳說過了……是維吉尼亞，她有來我的生日派對。

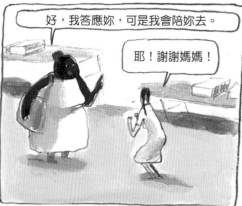

好，我答應妳，可是我會陪妳去。

耶！謝謝媽媽！

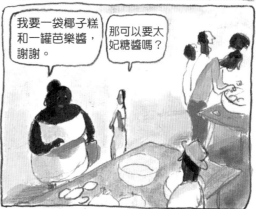

我要一袋椰子糕和一罐芭樂醬，謝謝。

那可以要太妃糖醬嗎？

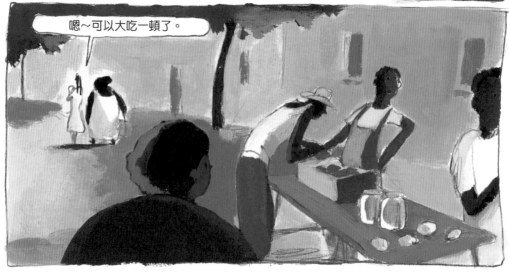

嗯～可以大吃一頓了。

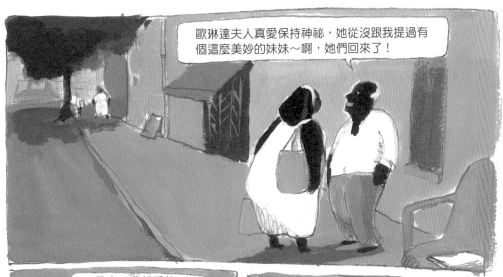

歐琳達夫人真愛保持神祕，她從沒跟我提過有個這麼美妙的妹妹～啊，她們回來了！

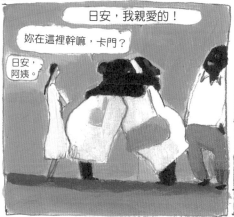

日安，我親愛的！

妳在這裡幹嘛，卡門？

日安，阿姨。

真是美好的一家人！

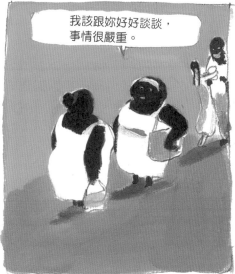

我該跟妳好好談談，事情很嚴重。

不要告訴我瑪麗亞她……

不是不是，妳別擔心。

也太豪華……

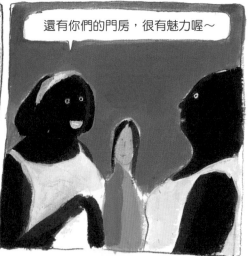

還有你們的門房，很有魅力喔～

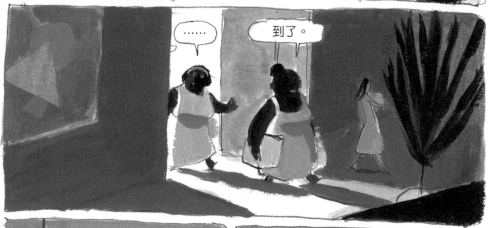

……

到了。

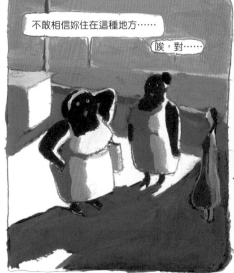

不敢相信妳住在這種地方……

唉，對……

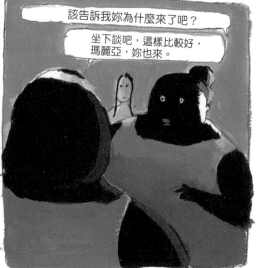

該告訴我妳為什麼來了吧？

坐下談吧，這樣比較好，瑪麗亞，妳也來。

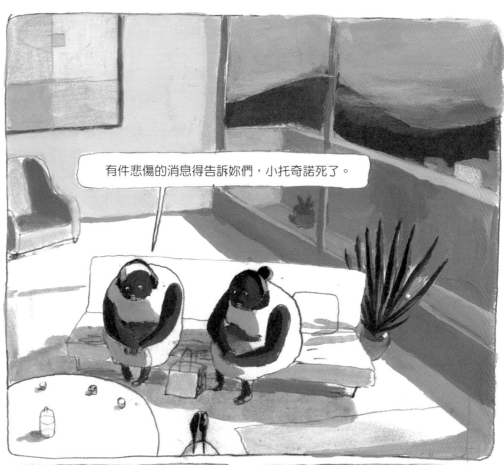

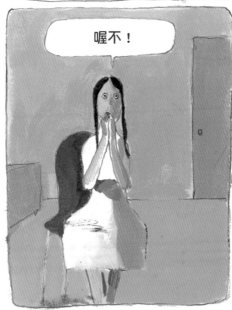

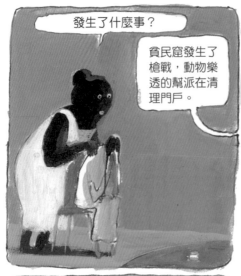

發生了什麼事？

貧民窟發生了槍戰，動物樂透的幫派在清理門戶。

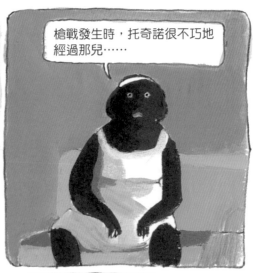

槍戰發生時，托奇諾很不巧地經過那兒……

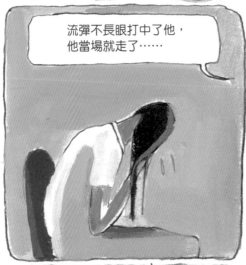

流彈不長眼打中了他，他當場就走了……

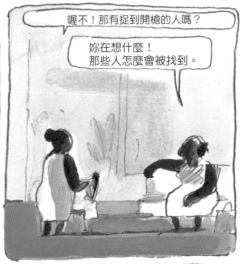

喔不！那有捉到開槍的人嗎？

妳在想什麼！那些人怎麼會被找到。

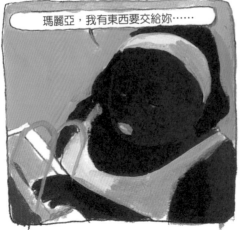

瑪麗亞，我有東西要交給妳……

瑪麗亞

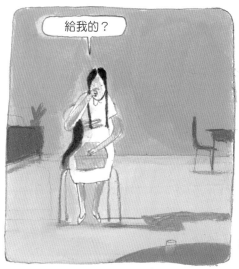

給我的？

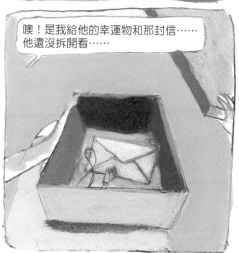

噢！是我給他的幸運物和那封信……
他還沒拆開看……

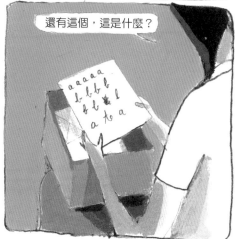

還有這個，這是什麼？

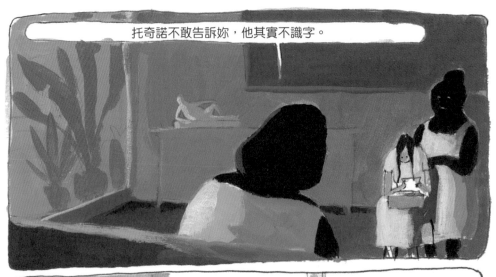

托奇諾不敢告訴妳，他其實不識字。

當他知道我們屬於同一個家族時，
就叫我教他讀寫。

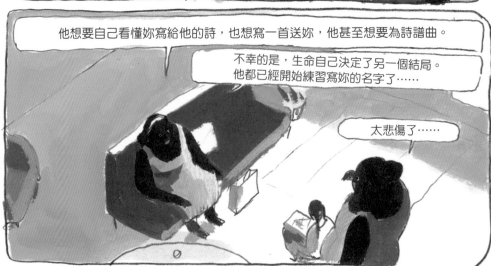

他想要自己看懂妳寫給他的詩，也想寫一首送妳，他甚至想要為詩譜曲。

不幸的是，生命自己決定了另一個結局。
他都已經開始練習寫妳的名字了……

太悲傷了……

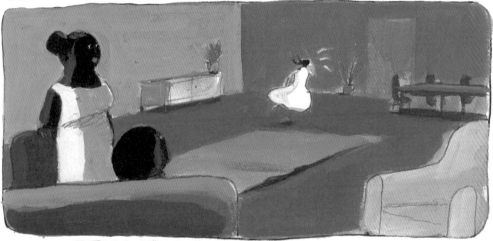

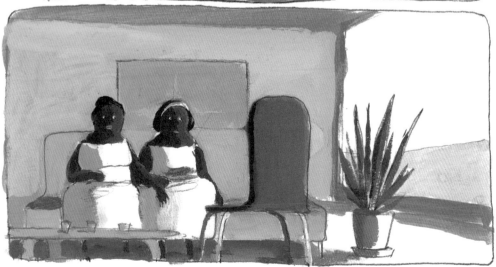

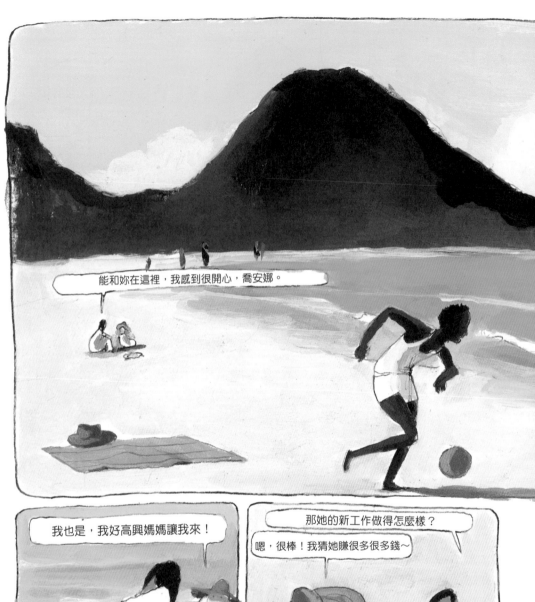

能和妳在這裡，我感到很開心，喬安娜。

我也是，我好高興媽媽讓我來！

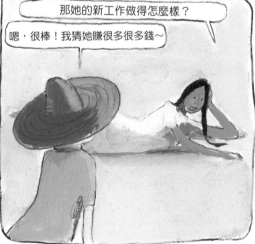

那她的新工作做得怎麼樣？

嗯，很棒！我猜她賺很多很多錢～

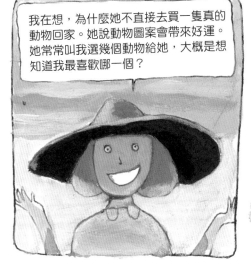

我在想，為什麼她不直接去買一隻真的動物回家。她說動物圖案會帶來好運。她常常叫我選幾個動物給她，大概是想知道我最喜歡哪一個？

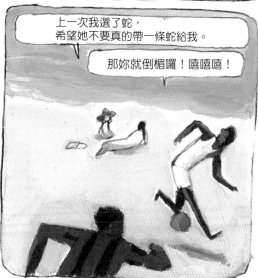

上一次我選了蛇，希望她不要真的帶一條蛇給我。

那妳就倒楣囉！嘻嘻嘻！

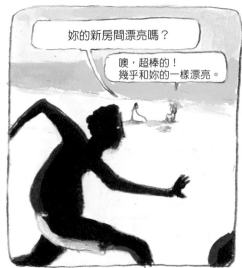

妳的新房間漂亮嗎？

噢，超棒的！
幾乎和妳的一樣漂亮。

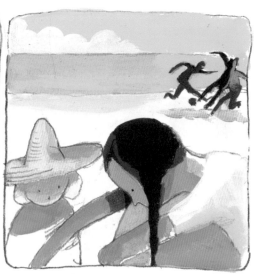

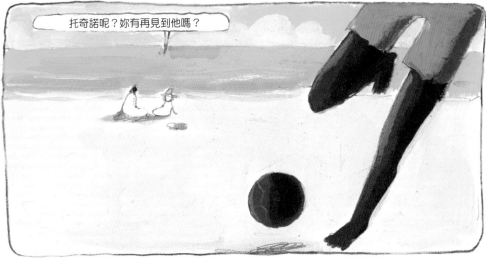

托奇諾呢？妳有再見到他嗎？

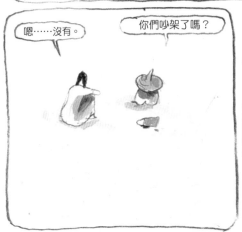

嗯⋯⋯沒有。

你們吵架了嗎？

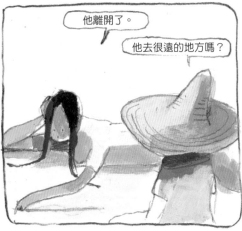

他離開了。

他去很遠的地方嗎？

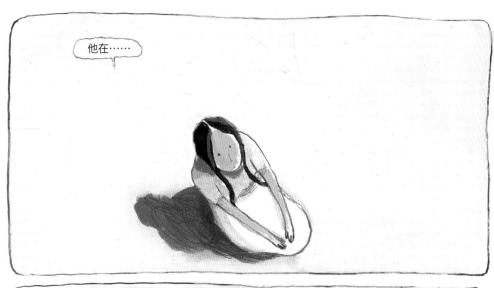

他在……

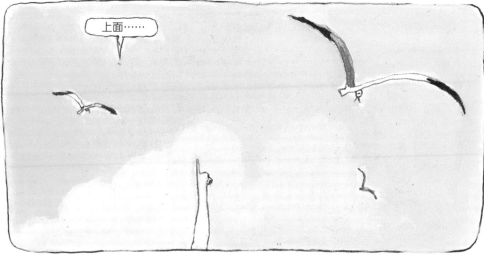

上面……

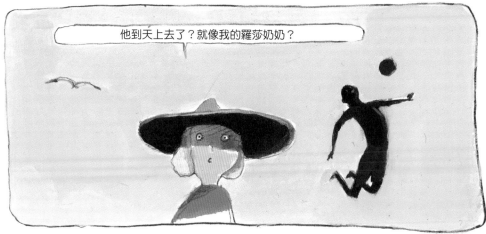

他到天上去了？就像我的羅莎奶奶？

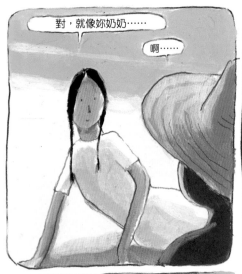

對，就像妳奶奶……

啊……

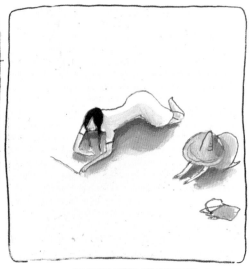

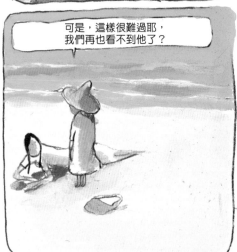

可是，這樣很難過耶，
我們再也看不到他了？

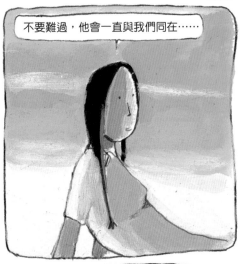

不要難過，他會一直與我們同在……

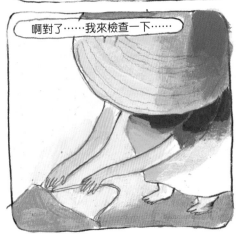

啊對了……我來檢查一下……

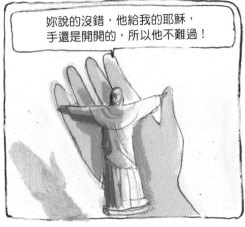

妳說的沒錯，他給我的耶穌，
手還是開開的，所以他不難過！

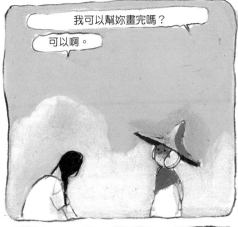

我可以幫妳畫完嗎？

可以啊。

嘿，好了！

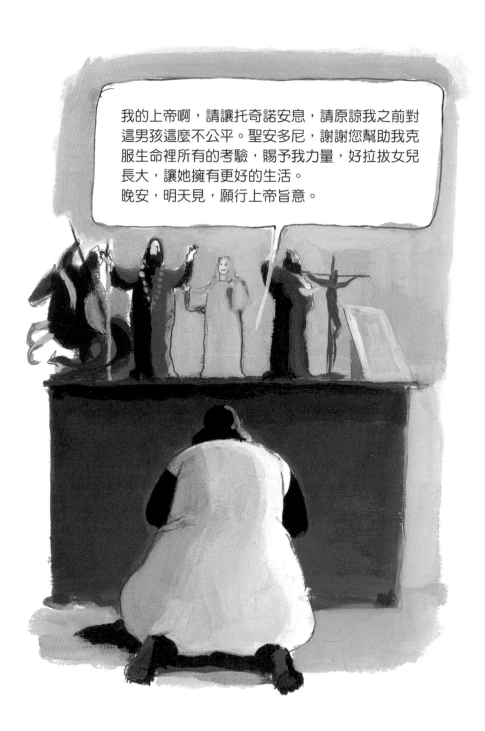

葡語小辭典

- BABÁ：奶媽
- BATERIA：指森巴學校的打擊樂團
- BATUCADA：鼓隊的名稱，也意指打擊樂器所發出的聲音
- BICHEIROS：負責規劃和販售「動物樂透」的博彩公司
- BOA NOITE E ATÈ AMANHÃ SE DEUS QUISER：
 晚安，明日見，願行上帝旨意
- BOM DIA：日安
- BRINCADEIRA：玩，玩具，小玩意，可愛的小東西，
 由此延伸也意指，便宜的小東西
- CAFEZINHO：「咖啡」的暱稱。巴西人常在普通名詞或
 專有名詞的字尾加上「inho」、「inha」，讓這些東西叫起來更親切
- CACHAÇA：卡夏莎，甘蔗酒。號稱巴西國酒，
 卡夏莎可調製多種雞尾酒，例如：巴蒂達（BATIDA）或
 卡琵莉亞（CAÏPIRINHA）

- CANTAGALO：坎塔加盧，里約熱內盧最大的貧民窟之一
- CARIOCA：卡利歐卡，里約熱內盧的居民
- CARTOLA：卡多拉，最偉大的森巴作曲家之一，
 也是芒軌拉（MANGUEIRA）森巴學校的創辦人之一。
 在四十多年的音樂生涯之後，卡多拉才錄製了他的第一張專輯。
- CENTAVO：巴西舊幣制「克魯塞羅」（CRUZEIRO）裡的一分
- CERVEJA：啤酒
- CEU：天空
- CHRIST DU CORCOVADO：里約熱內盧的地標，

 豎立在科科瓦多山上的救世主耶穌基督的雕像。祂守護著卡利歐卡們
- COCADA：椰子糕，以椰子和蔗糖做成的糕點
- CRUZEIRO：克魯塞羅，巴西舊幣制。
 1993年改施行幣制「雷亞爾」（RÉAL）
- DOCE DE LEITE：太妃糖醬，由牛奶、糖和牛油製成。製成軟醬時，
 可搭配蛋糕，或以湯匙食用。製成硬狀時，則是近似焦糖的糖果
- DONA：夫人（尊稱）

- ÉCOLE DE SAMBA：森巴學校，專門規劃嘉年華遊行。在里約有五十多所森巴學校。每一間學校選擇一個主題，分有花車、服裝和音樂。大多數的學校都位在貧民窟或是較一般的區。
從最貧窮到最富有的，無論任何階級，所有人都可以參與。學校除了由森巴學校協會資助外，還靠賣票的排練、化裝用具的販售、政府補助，有時甚至是靠非法的樂透賭博
- FEIJOADA：巴西國菜黑豆燉肉，內有黑豆、米和豬肉
- FIGA：巴西幸運物，形狀是一隻手，其大拇指塞在食指和中指之間，常做成項鍊墜子，或各種材質的雕塑
- GOIABADA：甜的芭樂醬，可用來當抹醬，或是搭配切達起司一道吃，巴西人稱這道組合為「羅密歐與茱麗葉」
- GRAÇAS A DEUS：感謝上帝
- JOGO DE BICHO：字面意思為「動物遊戲」。這是一種非法但默許的樂透，巴西人非常熱中此道。賭注在於猜動物來決定。

- MAMÃO：木瓜
- MEU DEUS：我的老天
- MOLEQUE：小傢伙
- MORENA：黑髮的
- NEGRINHA：黑女孩，年輕黑女人（NEGRA）的暱稱
- NEGRINHO：黑男孩，年輕黑男人（NEGRO）的暱稱
- MUITO OBRIGADA：非常謝謝
- OBRIGADA：謝謝，這是女人講的時候。當由男人講的時候，則說「OBRIGADO」
- PANDEIRO：鈴鼓
- PIVETES：小混混
- PONTO DE BICHO：動物標記
- RODA DE SAMBA：一種音樂即興演奏，意同英文中的「JAM」，或法文中的「Bœuf」

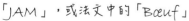

– SE DEUS QUISER：行上帝旨意

– TIA：阿姨、姨媽、姑姑、姑媽

– VAI COM DEUS：與上帝同行

– VAMO LÁ, CARTOLA! OPA!：我們來吧，唱卡多拉！來吧！

– VENDE-SE：賣

– VOVÓ：奶奶

– YEMANJA：海之女神葉瑪亞，坎東伯雷（CANDOMBLÉ）教裡重要的女神，
 祂的形象和天主教裡的聖母相似，坎東伯雷教是非裔巴西人的宗教之一，
 特別受到奴隸階級的信仰

QUEM ME VÊ SORRINDO〈見我微笑的人〉一歌的歌詞摘錄

QUEM ME VÊ SORRINDO PENSA QUE ESTOU ALEGRE/
O MEU SORRISO É POR CONSOLAÇÃO

見我微笑的人，以為我很幸福
喔我的微笑只不過是個慰藉～

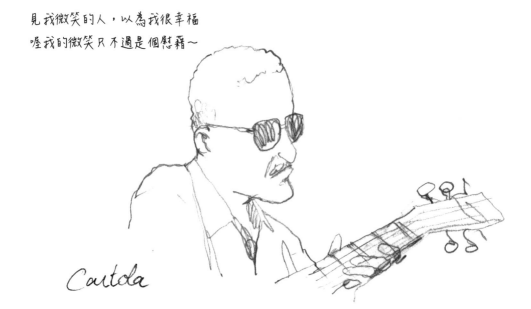

尼泰羅伊
NITERÓI

佛朗明哥公園
PARQUE DO FLAMENGO

烏爾卡 URCA

博塔弗戈
BOTAFOGO

糖麵包山
PAIN DE SUCRE

里約熱內盧
RIO DE JANEIRO

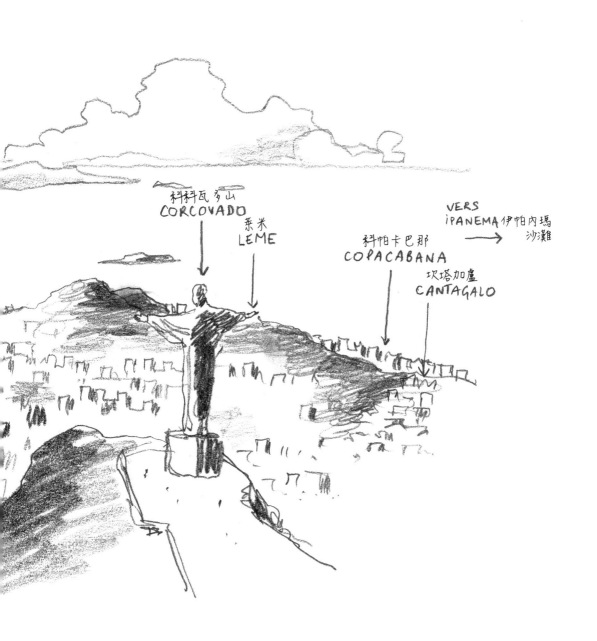

科科瓦多山
CORCOVADO

萊米
LEME

科帕卡巴那
COPACABANA

坎塔加盧
CANTAGALO

VERS
iPANEMA 伊帕內瑪
→ 沙灘

作者

　　尚 - 克里斯多夫 · 卡謬，1962 年生於巴黎，他的母親是巴西人、父親是法國人。二十歲開始為《查理月刊》畫插畫，就此踏入漫畫界。得樂固（Delcourt）漫畫出版社於 1986 年創立時，他便擔任藝術總監至今，他也和居 · 得樂固（Guy Delcourt）一起創立漫畫經紀公司「Trait pour Trait」。《黑女孩》是他第一個為漫畫所寫的故事腳本，靈感來自他的家族歷史，以敏感獨特的方式探詢巴西的混種文化。

漫畫作品

《聖經 - 創世紀》兩卷（ La Bible - La Genèse ）
和 Michel Dufranne、Damir Zitko 與 Vladimir Mario Davidenko 共同創作

《聖經 - 馬太福音》（ La Bible - L'Évangile selon Matthieu ）
和 Michel Dufranne、Dalibor Talajic 與 Ive Svorcina Delcourt 共同創作

畫家

　　奧利維耶 · 塔列克，1970 年生於法國布列塔尼。他在巴黎的杜佩雷（Duperré）應用藝術高等學院完成學業，隨後出國長途旅行，足跡踏遍亞洲、巴西、馬達加斯加、智利等地，汲取了各種創作靈感。為法國《解放報》、《ELLE》、《Les Inrockuptibles》和《新觀察家》等知名雜誌畫插圖，畫風廣受平面媒體喜愛。而這段時間他也畫了將近 50 本的兒童和青少年讀物。尤其是與尚 - 菲利普 · 阿胡 - 維諾（Jean-Philippe Arrou-Vignod）的合作最膾炙人口，如他們在伽利瑪（Gallimard）出版社出版的「麗塔與瑪夏」（Rita et Machin）系列故事。《黑女孩》是一本獨具個人風格與色彩的漫畫，其大膽的表現手法和貼切的詩意，生動畫出尚 - 克里斯多夫 · 卡謬的故事腳本，獲得巴西和法國讀者的青睞。